周亮 编著

武林古版画 上册

江苏美术出版社

图书在版编目（CIP）数据

武林古版画：全2册 / 周亮编著. --南京：江苏
美术出版社，2013.7
ISBN 978-7-5344-5849-1

Ⅰ.①武… Ⅱ.①周… Ⅲ.①版画-作品集-中国-
古代 Ⅳ.①J227

中国版本图书馆CIP数据核字（2013）第181363号

出 品 人　周海歌

责任编辑　方立松　毛晓剑
装帧设计　杨　鑫　孔文伟
责任监印　贲　炜

出版发行　凤凰出版传媒股份有限公司
　　　　　江苏美术出版社（南京市中央路165号　邮编：210009）
出版社网址　http：//www.jsmscbs.com.cn
经　　销　凤凰出版传媒股份有限公司
制　　版　江苏凤凰制版有限公司
印　　刷　江苏凤凰新华印务有限公司
开　　本　889mm×1 194mm　1/16
总 印 张　62.5
字　　数　1560千
版　　次　2013年7月第1版　2013年7月第1次印刷
标准书号　ISBN 978-7-5344-5849-1
总 定 价　680.00元（全套共2册）

营销部电话 025-68155667 68155632 营销部地址 南京市中央路165号5楼
江苏美术出版社图书凡印装错误可向承印厂调换

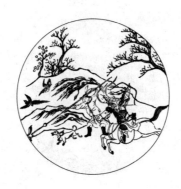

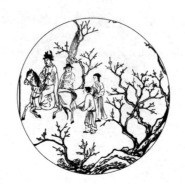

目录

明天启武林版画

武林古版画概述

　　杭州旧称之一为武林，其称谓最早出自班固的《汉书》，据记载："武林山，武林水所到之处出。东入海，行八百三十里"。[1] 武林山即现今灵隐、天竺一带群山之总称，而武林水即现今西湖。至今"武林"仍是杭城的重要地名，如武林路、武林广场等即是。明清两代杭州刊刻的版画或书籍里大都冠以"武林…"或"虎林…"，加之，版画史学者们对杭州刊刻的版画以"武林版画"的定位，故本专集仍沿用其称谓。

　　杭州作为六大古都之一，有它的历史沉迹，距今五千年左右的良渚文化就产生在这里。作为都城，五代十国时期，杭州曾经是一个地方政权吴越国的首都之一，越国的首都即今天的绍兴（吴国的首都即今天的苏州），持续时间达七十余年。至南宋，杭州升为一个朝代的首都，持续时间达一百五十年之久。元、明、清三代杭州仍然是我国东南一带的重要都市，在经济、文化上起到了举足轻重的作用。

　　本专集大致根据宋代至清代杭州刊刻的版画为主，并将其管辖周边的诸如绍兴、肖山、宁波、海宁、金华、台州、温州等地区的历代刊刻的版画作品适当地也纳入武林版画，主要是考虑到这些作品许多都拥有共同的特征，同时排除吴兴（湖州）地区刊刻的版画。[2]

一、武林古版画的发展历程

1. 宋元时期武林版画

　　武林古版画的早期遗存可追溯到五代十国时期，以佛教版画为盛，当时的吴越诸王皆推崇佛教，吴越境内寺庙、僧侣所刊佛画，无论从数量上还是质量上都超过前代。以吴越开国主钱镠之孙钱弘俶为例，在位期间共建塔八万四千座，此时刊印的有《一切如来心秘全身利宝箧印陀罗尼经》[3]，于1917年在湖州天宁寺石幢象鼻内发现，卷首附有扉页画，其卷首扉画右侧有题记"天下都元帅吴越国王钱弘俶印《宝箧印经》八万四千卷，……显德三年丙辰（956）岁记"。这或许为浙江地区最早的版画。

1 班固《汉书》卷二十八《地理志》。
2 笔者认为，吴兴版画在我国版画史上是一个风格独特，且极为统一、地域性很强的流派，应另立章节研究，故本专集未将其纳入。
3 据周芜先生早年访书调查，浙图、浙博藏有乙丑（965）本。

1924年杭州西湖雷峰塔坍塌，发现的《宝箧印经》，题记则为"天下兵马大元帅吴越国王钱弘俶造此经八万四千卷，舍入西关砖塔（即雷峰塔），永充供养。"刊署时间为"乙亥八月"，即宋太祖开宝八年（975）。1971年，在浙江绍兴城关镇出土金漆塔一座，发现藏经一卷，卷首刊记"吴越国王钱俶敬造《宝箧印经》八万四千卷，永充供养。"刊刻时间署乙丑，即宋太祖乾德三年（965）。此经扉页画与雷峰塔所出的构图等稍有不同，但镌刻较雷峰塔的精细，且墨色精良，观之清晰悦目，品质已趋明朗美观的特征。此外，据记载1924年在杭州雷峰塔发现的尚有《弥陀塔图》一幅，绘佛经故事，刊记"香刹弟子王承益造此宝塔，奉愿闻者无罪，见者成佛，亲近者出离生死。□□□植含生明德□本时丙子（976）□□弟子王承益记"，也是较为精致的作品。

以上所发现的佛教版画说明一个问题，首先是政府的重视使得版画有所发展，使得印本流传之广；[1] 其次比较上述几件版画作品不难看出，吴越地区刊刻的版画也是在朝着精良的一面逐渐发展变化的。

版画发展到宋代有了长足的进步，北宋的汴梁就是当时有名的刻书中心。靖康之变后，宋室南迁，改杭州为临安，成为南宋王朝正式的都城。据考，靖康之乱中，有北方不少名肆及版刻艺匠大批南下，给杭州雕版业增添了活力。杭州在北宋时已有书坊，南渡后私人书铺更多，纷纷设立，称为经铺、经坊或经籍铺、经书铺、文字铺。可考的有二十余家，如临安府洪桥子南河西岸陈宅书籍铺、临安府众安桥南贾官人经书铺、临安府修文坊相对王八郎家经铺、行在棚前南街西经坊王念三郎家、杭州大街棚前南钞库相对沈二郎经坊等。这些坊肆大都以刊刻佛教版画为主，对版画的传播起到了积极的作用。对于杭州刻书业的评价，宋叶梦得撰《石林燕语》云："今天下印书，以杭州为上，蜀本次之，福建最下。京师比岁印板，殆不减杭州，但纸不佳；蜀与福建多以柔木刻之，取其易成而速售，故不能工；福建本几遍天下，正以其易成故也。"[2] 叶梦得的这段评价主要是针对当时各地版刻业在选材方面的评价，但杭州在具体选材方面未言及。

宋代武林刊刻的版画是以佛教作为主要表现内容的，1954年，在日本京都清凉寺发现了北宋雍熙年间（984）雕印的《弥勒佛像》、《文殊菩萨》、《普贤菩萨》、《灵山说法图》四幅作品。这几幅作品据说是由宋时来中国的日本僧人奝然携归，贮之佛脏，才得以流传至今的。其中《弥勒佛像》一幅，左上角题"越州僧知礼雕"，越州即绍兴，知礼为天台名僧；右上角题"待诏高文进绘"，高文进，五代著名画家高从遇之子。这几幅作品风格统一，图版线条细致、流畅，且尺寸也较为一致，佛、菩萨的造型有唐人佛画遗风。

1978年在苏州盘门内瑞光寺塔内发现了一幅刻于北宋咸平四年（1001）佛教版画《大随求陀罗尼咒经》。中央为释迦像，环以汉字经咒。下部长方框内记刊刻缘起云："剑南西川成都府净众寺讲经论持念赐紫义超同募缘传法沙门蕴仁……同入缘女弟子沈三娘……咸平四年十一月□日杭州赵宗霸开雕"，知为武林翻雕蜀本。

《佛国禅师文殊指南图赞》为大型版画插图，南宋嘉定三年（1210）临安府众安桥南街东开经书铺贾官人刊本。全卷绘善财童子五十三回，佛国禅师一图，总计五十四图。插图为上图下文版式，内容循序渐进，富于生活情趣。

1 参见周芜编著《武林插图选集》187页。

2 宋叶梦得撰《石林燕语》卷八。叶梦得是一位在两宋之交的政治史和文化学术史上有较高地位和影响的人物。一生著述繁富，见于历代著录的著述多达五十余种，数百卷，广涉经、史、子、集四部。被公认为宋代著名的藏书家、文献学家(目录学家)、经学家、子学家、伦理学家、金石学家、书法家、书画收藏与鉴赏家、文学家和文学评论家。

《妙法莲华经》扉页画，南宋（约1210前后）临安府贾官人经书铺刊本。此本经折装，图由五页组成一幅，中间释迦牟尼佛高坐莲台上，上有华盖，后有背光，左右立佛弟子及天王，两旁诸王及天子百官前来朝圣，天空上文殊、普贤及诸佛亦乘云前来，造型严谨精确，线刻精细生动。图中左下角刊署"凌璋刁"，经卷末有"临安府众安桥南贾官人经书铺印"。

此外，我国最早的画谱《梅花喜神谱》[1]也刊行于宋代，此本由宋宋伯仁[2]绘编，原刻于南宋嘉熙二年（1238），不见传世，后有南宋景定二年（1261）金华双桂堂刊本，分上、下两卷，前有编绘者序。画梅花沚蕾以至就实的各个程序，计分"沚蕾"、"小蕊"、"大蕊"、"欲开"、"大开"、"烂漫"、"欲谢"、"就实"等百个花品。每画梅花一态，即配以诗。笔法粗壮，雕版极精。

元代武林书坊的数量虽不及宋代，其中有些书坊可能是宋代的延续，如"杭州书棚南经坊沈二郎"、"杭州睦亲坊沈八郎"等，二者均刊刻过《妙法莲华经》。就其刊刻内容而言，依然是以佛教版画为主。

宋末元初杭州路余杭县大普宁寺，成立大藏经局，道安、如一、如志、如贤等僧人主持，刊行《普宁藏》，此藏约始于宋咸淳五年（1269），止于元泰定元年（1324），共五百六十函，五千九百三十一卷，并附有扉页画。河西文（即西夏文）《大藏》是由元世祖颁令雕造的西夏文大藏经，于江南浙西道杭州路大万寿寺雕印成。此经凡三千六百二十余卷，至大德十年（1306）完成。此经的《慈悲道场忏悔法》附有扉页画，经文或图版附有"俞声"和"何森秀"刻工名。刻工以净炼的刀锋，把繁复细密的画卷，一丝不苟地表现出来，使之成为元刊西夏文佛经扉画中具有典范意义的杰作。元代刊行的《妙法莲华经》，许多刊本冠有扉页画。其中如元至顺二年（1331）嘉兴路兴县顾逢祥、徐振祖施刻的该经，镌刻极为工致，佛菩萨的造型，慈祥中着意营造平和、亲切的情感色彩，是一幅颇具艺术感染力的名作。

2. 明代武林版画

我国古版画发展至明代是一个大盛的时代，尤其到了明万历年间，郑振铎先生将其称为"光芒万丈的万历年代"，[3]它的鼎盛时期应该是从明万历到清初，繁盛地区主要集中在江浙一带。明代，我国明代资本主义萌芽已开始出现，工商业的兴起，市民文学的兴盛使得坊刻业继宋代以来又迎来了一个高峰，于是书坊主们为了争夺销售市场，纷纷请名家和名工绘图雕版，以便在这场竞争中占有一席之地，这里我们不妨例举万历至崇祯年间武林的部分书坊及刊刻的作品。

博古堂的《元人百种曲》；宝珠堂的《幽闺记》；宝鼎斋（堂）的《陈眉公先生订正画谱》；白雪斋（张师龄）的《白雪斋五种曲》（《诗赋盟》、《灵犀锦》、《郁轮袍》、《金细合》、《明月环》）；粲花斋的《粲花斋五种曲》（《画中人》、《情邮记》、《绿牡丹》、《西园记》、《疗妒羹》）；藏珠馆的《新刊徐文长先生批评唐传演义》；读书坊的《精镌出像杨太真全史》；方诸馆（王骥德）的《徐文长改本昆仑奴杂剧》；顾曲斋（王德新）的《顾曲斋元人杂剧选》；怀远堂的

1 《四库全书简明目录》"梅花喜神谱"条云："喜神者，殆写生之意"，即对景写神。喜神：即宋时称画像之俗语。此书有多种翻刻本。如（1）清嘉庆十六年云间沈氏古宜园本。（2）清嘉庆年间《只不足斋丛书》本。（3）《宛委别藏》本。（4）清咸丰乙卯汉阳叶氏本。（5）1938年上海涵芬楼《续古逸丛书》本。（6）中华书局影印本。各本卷首有雪岩耕田夫宋伯仁序，序称："余有梅癖，辟圃以载，筑亭以对，并每于花放之时，徘徊其间。余于是考其自甲而芬，由荣而悴，图写花之状貌，得二百余品，久而删其具体而微者，止留一百品。序称金华双桂堂口景定辛酉重口"。

2 宋伯仁，字器之，号雪岩，浙江湖州人，工诗，善画梅。

3 郑振铎《中国古代木刻画史略》49页，2006年上海书店出版社。

《燕子笺》；继锦堂（斋）的《西湖游览志》；聚锦堂的《西湖二集》；九我堂（九如堂？）的《牡丹亭还魂记》（翻刻本）、《新刻批评出像韩湘子》；静常斋的《月露音》；墨绘斋的《天下名山胜概记》；清绘斋（金氏）的《唐六如古今画谱》、《张白云选名公扇谱》；起凤馆（曹以杜）的《元本出相北西厢记》、《元本出像南琵琶记》；敲月斋的《苏门啸》；七峰草堂的《牡丹亭还魂记》；容与堂的《李卓吾先生批评忠义水浒传》、《李卓吾先生批琵记》、《李卓吾先生批评玉合记》、《李卓吾先生批评幽闺记》、《李卓吾先生批评金印记》、《李卓吾先生批评红拂记》、《容与堂六种曲》（《玉簪记》、《香囊记》、《浣沙记》、《红拂记》、《玉合记》、《西厢记》）；双桂堂的《梅花喜神谱》、《顾氏画谱》（《历代名公画谱》）、《剪灯余话》、《琵琶记》；香雪居的《新校注古本西厢记》；夷白堂的《新镌海内奇观》、《图绘宗彝》；笔耕山房的《新撰醋葫芦小说》、《笔耕山房弁而钗》、《笔耕山房宜春香质》；集雅斋（黄凤池）的《集雅斋画谱》（《唐六如古今画谱》，唐寅绘）、《张白云名公扇谱》两种为清绘斋刊本。黄氏自刻《梅兰竹菊》（孙继先绘）、《唐诗五言画谱》、《唐诗七言画谱》（蔡冲寰、唐世贞绘）、《木本花鸟谱》、《草本画诗谱》（黄凤池绘）六种，天启年间辑印《集雅斋画谱》八种本。

　　由此不难看出，明清武林版画刊刻内容主要由戏曲、小说和画谱构成，武林作为这一时期雕版印刷业的中心之一，它的繁盛是与当时的经济和文化的繁盛是成正比的，以下分几个部分论述。

　　戏曲、小说方面：

　　明万历年间由汪耕绘，徽州刻工黄一楷和黄一彬所刻的明万历三十八年（1610）起凤馆刊本《元本出相北西厢记》[1]，画面富丽堂皇，背景繁复，勾勒精细，人物形象皆玉立修长，刀刻严谨。此外由黄一楷所刻的起凤馆本《元本出像南琵琶记》[2]，风格特征与起凤馆刊本《西厢记》大致相同。

　　由黄应光、黄端甫所刻，明万历四十年前后（约1612）刊本《精选点版昆调十部集乐府先春》，刀刻圆润灵动，大有盛唐遗风；黄应光、黄端甫刻，明万历四十二年（1614）尚白斋刊本《吴骚集》；明万历四十四年（1616）刊本《吴骚初、二集》；黄鸣岐、黄一楷、黄一彬、黄叔吉同刻，明万历年间（约1598—1619）武林刊本《吴越春秋乐府浣纱记》（别题《李卓吾先生批评浣纱记》）；黄伯符刻，明万历年间刊本《大雅堂杂剧》；张梦征绘，黄一彬、黄桂芳、黄端甫刻，明万历四十六年（1618）杭州刊本《青楼韵语》等这些版画风格都有许多一致的地方。《青楼韵语》的《凡例》称张梦征[3]"图像仿龙眠松雪诸家，[4]岂云遽工？然刻本多谬称仿笔，以诬古人，不佞所不取也"。可见张梦征对版画稿本绘制的认真态度。

　　明万历四十一年（1613）香雪居刊本《校注古本西厢记》，亦为黄应光刻。此本技法极为纯熟，变化多端，景物的镌刻尤为突出、分明。明万历四十五年（1617）七峰草堂刊本《原本牡丹亭记》，署名刻工有鸣岐（黄一凤）、端甫、吉甫、翔甫、应淳等，刀刻纤丽而流畅自然，是《牡丹亭》版画中影响较大的本子。明末槐德堂本、清初冰丝馆本、清晖阁本，图皆出自此本。黄应光、黄礼卿、黄端甫等所刻，明万历四十三年（1615）臧氏博古堂刊《元人百种曲》，图单面方式，一百幅，本书图版之宏富，绘刻之精丽，堪称中国古代戏曲版画中的瑰宝。

1　此本祖本为万历年间徽州汪光华玩虎轩刊本，汪耕（于田）绘，黄鏻、黄应岳刻。
2　此本祖本为万历二十五年徽州汪光华玩虎轩刊本。
3　张梦征，名锡兰，是一位极为出色的版画插图能手。郑应台序称："梦征少年，胸次何似，所以晋、唐、宋、元师法无不具；山形水性，禾态乔枝，人群物类无不该。淋漓笔下，绝于古而尚于今也。"
4　龙眠即李公麟，松雪即赵孟頫。

容与堂刊李卓吾评诸本插图，除《金印记》外，均由徽州刻工所刻，其实，从《金印记》的图版风格判断，非徽州刻工莫属。这几种本子，重视对场景的烘托，画面情景交融，而又能契合曲词文意，艺术感染力极强，与黄氏刻工所奠定的精工秀丽和纤劲婉丽的风格有所不同，有些插图已经更具有独立的欣赏的功能。黄氏刻工所刻《顾曲斋元人杂剧选》，画面清疏剔透，情景交融，构图也很别致，已具有鲜明的武林本土风格。

武林戏曲版画发展至天启、崇祯年间真正属于徽派版画的，可能只有如下作品：明天启四年（1624）武林刊本《彩笔情词》，图版由黄君倩操刀笔，山光水色，云气雾霭，水纹衣袂皆具飘动感，浓淡远近，意味浓郁。项南洲与洪国良、汪成甫等合刻，明崇祯十年（1637）刊本的《吴骚合编》，幅幅精工秀丽，画面意境之深邃幽远，很好地继承了万历年间的风格特征。

其实，这期间的武林版画更多地具备本土风格，这是一种继承徽派之后而产生的新的样式，以下的作品很能说明问题：明天启七年（1627）武林刊本《挑灯剧》、《碧沙剧》；郭卓然刻，明天启年间刊本《玉茗堂批评红梅记》；明天启年间刊本《玉茗堂批评异梦记》；明崇祯年间李延谟延阁刊本《四声猿》和《北西厢》；黄真如刻，明崇祯二年（1629）刊本《盛明杂剧二集》；仇英绘，黄子立刻明崇祯年间（约1640）武林刊本《新刻锈像评点玄雪谱》；项南洲刻，明崇祯年间刊本《白雪斋五种曲》等，这些作品逐渐摆脱了徽派的典雅、婉约之风气。

明末参与版画绘制的专业画家增多，如崇祯十三年（1640）刊《李卓吾先生批评西厢记真本》，就由陈洪绶、孙鼎、魏先、陆玺、高尚有、任世沛等所绘；崇祯十二年（1639）刊本《张深之正北西厢记秘本》，亦为陈洪绶绘图，二书均为项南洲镌刻，所刻尚有崇祯十二年（1639）刊本《新镌节义鸳鸯冢娇红记》和陆武清绘《怀远堂批点燕子笺》等，项南洲是一位受徽派影响但又能体现武林本土风格即清新婉约格调的镌刻能手，版画史家周芜先生将他誉为"准徽派"是有一定道理的[1]。

明万历年间武林刊刻的小说版画似乎比戏曲版画要少的许多，但是在质的方面却丝毫不减，由吴凤台、黄应光刻，虎林容与堂刊本《李卓吾先生批评忠义水浒传》，此本许多图版为了突显人物而全无背景，造型较为硕大，与常见武林版画隽秀清丽的风格大不相同，此本图版线条运用圆润，有秀雅之风范。《绣像云合奇踪》未见绘刻者署名，从图版的风格来看，似乎更具备武林本土韵味。此外钱塘汪慎修重刊本《三遂平妖传》，插图署"刘希贤刻"，刘希贤为金陵版刻名工，说明此时武林和金陵在版画有所交流（后文详述）。

发展至天启、崇祯年间，小说版画佳作迭出，其中有两个版本值得重视，其一，徽州刻工黄诚之、刘启先刻，崇祯年间刊本《忠义水浒传》，此本特征是绘刻精细，人物众多，场面庞大，一些图版由于构图运用得当，显得层次分明。之后，出现了袁无涯刊本《忠义水浒全书》[2]，由刘君裕镌刻图版，其中百图全袭自前本，然增加了田虎、王庆二十回内容（包括图版）。稍后不久徽州刻工刘君裕刻，三多斋刊本《忠义水浒全书》问世，图版亦据前本翻刻，唯将篆文图目易为楷书。清康熙芥子园刊《李卓吾评忠义水浒传》，刻工为黄诚之、刘启先，并增加了白南轩，可见《水浒传》在当时武林版画的影响。其二，由刘启先、刘应祖、黄子立、黄汝耀、洪国良等所刻，刊行于崇祯年间的《金瓶梅》，是徽州名工通力合作的又一部优秀的小说版画。此书出场人物众多，绘镌者们在对文本深刻理解的基础上，把十七世纪中叶的社会生活以写实的手法展现出来。此本出现后不久，苏州便加以翻

1 参见周芜编著《中国版画史图录》12页，安徽人民出版社，1984年版。
2 卷首有杨定见序，又称"杨定见本"

刻，唯不同之处改单面版式为单面狭长版式，清康熙年间《皋鹤堂批评第一奇书金瓶梅》的图版也据此本翻刻而成。

此外，明天启三年（1623）武林人文聚刊本《韩湘子传》；洪国良刻，明天启年间刊本《禅真逸史》；明崇祯二年（1629）钱塘金衙序刊本《禅真后史》；项南洲刻，明崇祯九年（1639）刊本《孙庞演义》；陆玺绘，明末（约1640）武林刊本《宜春香质》；黄子和、刘启先同刻，明崇祯年间刊本《清夜钟》；陆武清绘，项南洲、洪国良刻，明崇祯年间刊本《人物演义》；明崇祯年间聚锦堂刊本《西湖二集》；陆武清绘，项南洲、洪闻远刻，明末耕山房刊本《醋葫芦》等，这些作品均代表明末武林版画的整体水平。

画谱方面：

画谱的刊行是武林版画的一大特色，较早的刊本有《顾氏画谱》（又名《历代名公画谱》），由明武林顾炳[1]编，旌德刘光信刻，明万历三十一年（1603）武林双桂堂陈居恭序刊本。此本辑晋唐至元明画家顾恺之、阎立本、吴道子、赵孟頫、唐寅、董其昌等一百余幅图，并缩小尺寸精摹而成。此本朱之蕃序称：“君少而孤，大父钟爱其颖慧，不欲苦以呫哔之业，惟出旧所藏名人墨迹画品，令其恣意探索之，骏骏乎追踪作者。后遍历名山，延访高士，结茅吴山之麓，技日益进。”据记载顾炳是万历二十七年（1599）“供奉内廷”的，因而得以饱览内廷书画，这对于此本画谱的成功有着密切的关系。此书有多种翻刻本，如顾氏后代“男三锡、三聘”于明万历四十一年（1613）就翻刻过。此外，明万历年间尚有王思任刻本《刘雪湖梅谱》，绘刻“一枝春信”、“数点天心”、“斗柄初升”等梅花不同情态版画二十多幅，亦属佳作。

明天启年间新安黄凤池辑印的《集雅斋画谱》八种（别题《唐诗画谱》），其中《唐六如古今画谱》和《张白云选名公扇谱》原为清绘斋万历年间原刊本。清绘斋主人金氏为杭州人，据周芜先生著称两种版片后归黄凤池，由黄氏集雅斋自刻六种，辑印为《集雅斋画谱》八种。[2]《古今画谱》称唐寅画，其实是宋旭、陈裹、曹羲等人所绘，乃书贾伪托唐寅以射利之作为。《名公扇谱》为张白云所摹辑，白云名张成龙，字白云，河南大梁人。《画髓元诠》称其“临摹古画，好诸家山水，久而弥化，细密精工，笔力高古。又善作白描人物”。此本即张氏摹孙克弘等人扇图四十八幅，陈继儒叙称此谱为武林金氏所刊，并推许为“洗去铅华，独存本质”。其山水气运，人物神情，花卉展转均相宜，“意趣都入化境”。

《梅竹兰菊四谱》一种，为孙继先（汉凌）摹图，图中刊记“刘次泉刻”。唐诗五言、六言、七言三种画谱为蔡冲寰所绘，《唐诗七言画谱》林之盛序称：“新安凤池黄生，夙抱集雅之志，乃诗选唐律，以吟哦之资，字求名笔，以为临池之助，画则独任冲寰蔡氏。”蔡冲寰字元勋，号汝佐，新安人，又绘有《图绘宗彝》及陈眉公批评师俭堂六种传奇插图，是一位多产的插图画家，不少刊题仿某家笔意的插图，很可能都是出自蔡氏手笔，五言第十七幅、七言第一幅图中均刊记“刘次泉刻”。

《木本花鸟谱》、《草本花诗谱》两种，据天启元年（1621）汪跃鲤序称：“黄君按景作图，品汇二册”，知为黄凤池所绘。吴翰臣序称：“凤池黄君，少游虎林，纵览名山，得觇三吴凤致，瞥见树木丛胜，花鸟奇辉，种种色色，恍视人目，中心艳慕之最，绘图久矣。”汪、吴两序说明黄凤池善绘事，所辑八种画谱绘刻精工，诗书画合一，堪称三绝。后人多次翻刻，说明它是有影响的一部版画

1 顾炳，字黯然，号怀泉，以画名于世，召授中秘，供奉内廷，所见皆临其副本。
2 周芜《武林插图选集》192页，浙江人民美术出版社，1984年。

作品。总之，在《顾氏画谱》刊行先后，就出现了《诗余画谱》、《画薮》、《图绘宗彝》、《集雅斋画谱》、《刘雪湖梅谱》等，这些画谱对后世都有不同程度的影响。

3. 清代武林版画

我国古版画从产生之日起，历经发展和繁荣阶段，到了清代逐渐走向衰亡。清代的版画大体上可以分为两个阶段，即清代前期的顺治至乾隆和清嘉庆至清末。清代前期，尤其是顺治年间基本上延续明代余绪，这一点武林版画尤为突出，清代后期，虽然在古版画每况愈下的情形之下，武林仍然有佳作问世。

清初（约1644）年来氏倘湖小筑刊本《挑灯剧》；陈洪绶绘，清顺治年间刊本《水浒叶子》；陈洪绶绘，清顺治十四年（1657）醉耕堂刊本《水浒传》；清顺治年间刊本《武林灵隐寺志》；清槐堂九我堂翻武林本《还魂记》；清康熙三十二年（1693）刊本《天台县志》、《浙江通志》；清康熙三十四年（1695）皋鹤堂刊本《金瓶梅》以及与西湖有关的版画插图等，这些作品许多虽然翻刻前朝版画，但仍可看出功力所在。

乾隆年间这种翻刻现象似乎有所转变，清乾隆五年（1740）凤嬉堂刊本《有明于越一代三不朽图赞》；鲍汀、顾仲升（士魁）绘，鲍汀刻，清乾隆三十二年（1767）息园刊本《天台山方外志要》之《天台十六景图诗》；金史良绘，清乾隆四十八年（1783）会稽沈懋发刊本《无双谱》等都能代表这一时期的水准，而最能代表清代前期武林版画水准的作品恐怕要数《红楼梦》了，此本传程伟元绘，清乾隆五十六年（1791）程氏伟元萃文书屋（局）第一次活字印本。此本前图后题词，四周双边，与明末插图风格迥然不同，别具一格。比之此后的翻刻本、新续、后补本以及各种以《红楼梦》小说为题材的版画之作较有价值。此外，清乾隆五十一年（1786）会成堂刊本《今古奇观》堪称版画版式上的匠心独作，丰富了明清两代《今古奇观》在版画版式上的独特性。

清代后期能代表武林版画实力的或许只有以下几件作品：由改琦[1]绘，清光绪五年（1879）浙江文元堂杨氏刊本《红楼梦图咏》，为仕女版画集，有图五十幅，为前图后赞形式。图版线条流畅，白描造诣颇深，刀刻不苟，是清末的出色之作，只是人物造型有些雷同；费丹旭[2]绘，清道光十三年（1833）钱塘汪氏振绮堂刊本《修箫谱》，以及清费丹旭绘，钱塘汪钺刻，清道光二十四年（1844）蒋氏别下斋刊本《阴骘文图证》，多少能显示出武林版画的余韵。

最能代表清末武林版画最高水准的应该是任熊绘，蔡照初刻，清咸丰八年（1858）萧山王氏养和堂刊本《任渭长四种》。四种即《剑侠传》、《高士传》、《列仙传》、《于越先贤像传赞》。《任氏四种》，设境之奇，运笔之妙，令人赞叹。其中《剑侠传》人物造型，吸收陈洪绶的传统，刻工尤佳，刀法精练。为任熊四部版画作品中最为得手的一部。镌图者蔡容庄，字照初，亦萧山人，任氏四种古人物画传，皆出其手，是清代后期的雕刻能手，可能是刻《笠翁十种曲》插图之蔡思璜的后辈。

综观清代武林刊刻的版画，其数量及品质远非明代相比，清代康熙、雍正、乾隆三朝兴起的大、小文字狱约一百二十多次，严重挫伤了坊刻业的积极性，道光年间，由于西方的石板印刷技术传入，武林古版画如同其他地域的版画一样逐渐退出版刻历史舞台。

1 改琦，字伯蕴，号香白，又号七桇，别号玉壶外史，西域(今新疆)人。久居华亭(今上海松江)，工山水、人物，所绘形象娟丽，笔姿秀逸。
2 费丹旭，字子苕，号晓楼，浙江乌程（今湖州吴兴）人，工写照，如镜取影，尤工仕女。

综上，大致梳理了武林古版画的大体发展脉络，我们可以发现，它的发展是不平衡的，就武林刊刻的版画数量来说基本集中在明万历至崇祯年间，而版画精品辈出的时代也在于此时，对于这种现象不妨从以下几个方面分析。

二、武林古版画与其他地域版画的关系

1. 徽派版画对武林古版画的影响及武林版画新的风格确立

打开武林古版画不难发现，明清两代在武林刊行的版画作品风格并不统一，这里有很多原因，诸如武林古版画与金陵、苏州、吴兴古版画的交流而形成的风格，以及武林版画所受当地的人文因素的影响而形成的风格等，其中"徽派"在武林古版画中占有举足轻重的地位。

关于徽派版画，长期以来给予我们一种既定的概念，这或许是受到了版画史研究的前辈们的影响。"徽派"一词最早出现在郑振铎先生的著作中[1]，但是他对徽派的定义未加以说明，或者说阐述的比较模糊。在二十世纪八十年代，对徽派版画给予明确划定和定义的是周芜先生，他在其《徽派版画史论集》中明确地表明[2]，另外他在其《中国版画史图录》中也对徽派版画给予明确的划定[3]，这些既定的概念或许是导致了多年来对古版画史研究进展缓慢的主要原因所在。[4]

徽派版画源于徽州，相对于建安、金陵、武林等地版画，它的起步并不太早，已知最早的版画《报功图》为元末明初年间刊本，观其版画，表现手法平平。大约明万历十年左右，徽派版画开始崛起，开始走向"精工秀丽"的版画风格，之后徽州刻工大量外流江浙，并带去精湛的镌刻技巧，左右着中国传统版画的镌刻阵容。徽州刻工外流情况主要集中在徽州的黄氏家族，这一家族从事刻书业大约从明正统至清道光年间，他们的黄金时期大约是明万历中期至崇祯末期。以下根据相关记载，截取黄氏刻工二十五世至二十八世迁移武林的部分家族人员情况，列表如下：

【表一】黄氏刻工迁移武林表[5]

世系	姓名（含生卒年与字、号）	宗族关系
25世	黄铣（1504—迁杭州）字时中。	父黄仕珍，子黄烈。
25世	黄铸（？—迁杭州）	父黄仕瑶。
25世	黄大志（？—迁杭州）	不明。
25世	黄铄（1542—1607）住杭州。	子黄福元、黄满元。
25世	黄铝（？—卒杭州）字迎阳。	父黄珽，子黄应光。

1 郑振铎著《中国古代木刻画选集》35页，人民美术出版社，1985年版。

2 《徽派版画史论集》中对徽派的定义，即"徽派版画有两个含义：广义地说，凡是徽州人(包括书坊主人、画家、刻工及印刷者)从事刻印版画书籍的都算徽派版画；狭义地说，是指在徽州本土刻印的版画书籍，才算徽派版画。"周芜编著《徽派版画史论集》11页，安徽人民出版社，1984年版。

3 《中国版画史图录》对徽派的定义，即"徽派版画有两个含义：广义地说，凡徽州人在外地刊行的版画作品如汪廷讷、胡正言、黄凤池、何龙、蔡冲寰、汪修、汪耕及汪忠信、汪成甫、刘大德、刘光信和黄氏诸家绘刻出版的版画书目，都算是徽派版画。狭义地说，是专指在徽州本土刻印的作品，才算是徽派或徽州版画。"周芜编著《中国版画史图录》8页，上海美术出版社，1988年版。

4 关于徽派版画的定位，笔者已在多处撰文详述，此处从略。

5 此表参阅周芜编著《徽派版画史论集》安徽人民出版社，1984年版；以及清道光十年本《虬川黄氏宗谱》（安徽省博物馆）整理而成，此表作为笔者博士论文和《明清戏曲版画》采用过，另此表将部分未从事刻书业的成员也包括在内。

26世	黄烈（？—迁杭州）	父黄铣，子黄一楷、黄一彬。
26世	黄尚润（1558—迁杭州）字仲桥。	父黄炼，子黄积明、黄七宝、黄八宝。
26世	黄尚涧（1574—迁杭州）字锦堂和恩桥。	父黄练。
26世	黄观福（生万历己巳—迁杭州）	父黄镐。
26世	黄继福（1613—迁杭州）	父黄镐。
26世	黄应坤（1581—迁杭州）字健甫。	父黄�，继子黄一贯。
26世	黄应秋（1587—迁杭州）字桂芳。	父黄鏹。
26世	黄应科（1571—迁杭州）	父黄钜，子黄三安、黄四安。
26世	黄应积（1583—迁杭州）	父黄钜。
26世	黄应和（1591—迁杭州）	父黄钜。
26世	黄福元（1572—卒杭州）	父黄铄，黄满元的兄弟。
26世	黄满元（1591—迁杭州）字仲斗。	父黄铄，黄福元的兄弟。
26世	黄应光（1592—迁杭州）	父黄铝。
27世	黄一楷（1580—1622）住杭州。	父黄烈、子黄贞祥、黄贞德。
27世	黄一彬（1586—住杭州）	父黄烈，子黄健中。
27世	黄一凤（1583—迁杭州）字鸣岐、刻书兼绘图。	父黄三阳。
27世	黄积明（？）刻书又署名黄一明。	父黄尚润。兄弟黄七宝、黄八宝。他与黄七宝、黄八宝、父一同迁杭州。
27世	黄一村（？）迁杭州。	父黄尚澜，子黄承中。
27世	黄一松（1599—迁杭州）字汝光。	父黄应和。兄弟黄社员、黄社贵。
27世	黄社贵（1607—迁杭州）	父黄应和，兄弟黄一松、黄社员。
27世	黄社员（生万历）与兄黄社贵一同迁杭州。	父黄应和，兄弟黄一松、黄社贵。
27世	黄三安（1569—迁杭州）	父黄应科，兄弟黄四安，子黄重中。
27世	黄四安（1675—迁杭州）	父黄应科，兄弟黄三安。
27世	黄一枝（1587—迁杭州）字伯芳。	父黄应河，子黄义中。
28世	黄贞祥（1611—迁杭州）	父黄一楷，弟黄贞德。
28世	黄建中（1611—迁杭州）字子立。	父黄一彬。
28世	黄义中（1622—？）住杭州。	父黄一枝。
28世	黄重中（？）住杭州。	父黄三安。

通过此表可以看出黄氏刻工的宗族关系以及准确的出生年份，但是，此表并不是一个完善的宗族迁移表。它的不完善之处首先表现在表中"迁杭州"一说，使我们很难断定他们镌刻版画比较确切的年代，宗谱中将他们的生卒年栏里记载为"迁杭州"甚至"卒杭州"，主要是由于黄氏刻工迁移的人员中的一部分与故乡已失去联系之故。此外，虽然在宗谱中一些刻工没有记载，但是在武林刊刻的版画插图中却多处可见宗谱没有记载的黄氏刻工以及徽州他姓刻工的名字，在这些没有记载的黄氏刻工里有些可以断定他们就是出生在杭州的黄氏后代。他们在作品里不显著的位置常常署上"新安某某某镌"、"徽州某某某刻"和"古歙某某某"等。故而，根据万历中期至清初刊行的书籍版画插图中署名的刻工记载，可以判明黄氏刻工迁移的人数其实比上表所列的还要多得多。

作为一个家族的迁移，这是一个相当可观的数字，加上徽州他姓刻工和出版商迁移武林，无疑给予武林版画一定的冲击，其结果，影响了武林版画。刻工中的名工有被人熟知的黄应光、黄应秋、黄应淳、黄一楷、黄一彬、黄一凤、黄端甫、黄君倩、黄建中等，因而产生了许多版画史上的经典之作，以黄氏刻工为主的徽州刻工在万历年间所刻戏曲版画插图为例，如《青楼韵语》、《新校注古本西厢记》、《牡丹亭还魂记》、《元本出像南琵琶记》、《元本出相北西厢记》、《白雪斋点定新镌出

相乐府吴骚合编》、《大雅堂杂剧》、《吴越春秋乐府浣纱记》、《精选点板昆调十部集乐谱先春》等作品，都显示出典型的徽派风格，粗略统计刊刻于武林的徽派版画大约有二十余种，以下例举部分在武林刊刻的典型的徽派作品。

【表二】典型的徽派版画

书名（含卷、册）、刊行地	编撰、批点、校正者	画家、刻工、版式、书坊、年代
《元本出像南琵琶记》（《释意》一卷）　武林刊本	元高明撰，明李贽评，明罗懋登撰。	黄一楷、黄一彬、黄端甫[1] 同刻。双面版式。明万历三十八年（约1610）前后武林起凤馆刊本。
《元本出相北西厢记》（《释意》一卷）　武林刊本	元王德信撰，关汉卿续，明李贽、王世贞评。	汪耕绘，黄一楷、黄一彬刻。双面版式。明万历三十八年（1610）起凤馆刊本。
《彩笔情辞》十二卷　武林刊本	明张栩辑。	古歙黄君倩[2] 刻。双面版式。明天启四年（1624）刊本。
《青楼韵语》四卷，四册　武林刊本	明朱元亮、张梦征辑。	张梦征[3]绘，黄一彬、黄桂芳（应秋）、黄端甫刻。双面版式。明万历四十六年（1618）杭州刊本。

所谓典型的徽派版画，即具备了黄氏刻工的特有的点、线、皴法的独具的技巧，所表现的是一种典雅、细腻等风格特征。《元本出像南琵琶记》与《元本出相北西厢记》两种插图的底本是根据徽州本土的玩虎轩版本演变而来的，不同的是与玩虎轩原刊本相比，后者更趋于华丽。这种特征同样在《青楼韵语》和《彩笔情辞》中也体现得很充分，其画面构图和人物造型已明显地显现出与武林本土的融合的征兆。排除【表二】所列徽派风格作品，我们再来看以下刊刻于武林另一种风格的作品。

【表三】合流型的徽派版画

书名（含卷、册）、刊行地	编撰、批点、校正者	画家、刻工、版式、书坊、年代
《昆仑奴杂剧》（《徐文长改本昆仑奴杂剧》）一卷，二册　武林刊本	明梅鼎祚撰，徐文长改订。	黄应光刻。双面版式。明万历四十三年（1615）刘云龙刊本。
《顾曲斋元人杂剧选》（简称《古杂剧》）二十种，十册　武林刊本	明顾曲斋主人（王骥德）编。	黄德新（原明）、黄德修（吉甫）、黄一凤（鸣岐）、黄一彬、黄应秋（桂芳）、言（守言）、庭芳、端甫、翔甫[4] 同刻。明万历四十七年（1619）顾曲斋刊本。
《盛明杂剧二集》三十卷（种），图一卷，十二册　武林刊本	西湖主福次居主人（明沈泰）辑，徐翔评阅。	古歙黄真如[5] 刻。明崇祯二年（1629）刊本。

【表三】的所谓合流型风格，意即徽派风格和当地的风格相互渗透、相互影响过程中而产生的新

1 黄端甫还刻有《西厢记》、《牡丹亭还魂记》、《闺范》、《元曲选》、《青楼韵语》、《古杂剧》、《李卓吾先生批评明珠记》、《精选点板昆调十部集乐府先春》等作品。根据周芜先生的论考，黄端甫常与黄应光、黄一楷、黄一彬合作，推测可能是他们三人中某一人的字或号。

2 黄君倩还刻有《水浒叶子》。清咸丰年间，肖山名手蔡照初在《列仙酒牌》中的题记，高度评价黄君倩及黄子立。因为他们是移住外地的后辈，但《黄氏宗谱》中无黄君倩的记载。

3 张梦征，字锡兰，仁和（杭州）人，明代插图名家，他与同乡徐元玠绘有《东西天目山志》，关于此本，明郑应台有高度的评价。徽州插图名手黄应澄在《状元图考》中，也对张梦征有高度的评价。

4 黄端甫、黄翔甫《黄氏宗谱》中无记载。

5 第一图中刊署"古歙黄真如刻"。刻工黄真如《黄氏宗谱》中无记载，但是他是歙县虬村黄氏的后代这一事实是确凿的。这一刊本还有《初集》（三十种，沈泰编），至清初还有《三集》，又名《杂剧新编》，编者非沈泰，为后续本，图中署钱谷（石）绘图，鲍承勋刻，刊于苏州。

的样式，说它是武林本土风格并不为过，粗略统计这种样式大约有四十余种，它与徽派版画共存于这一时期。前文已述，武林版画发展至元代基本上都是以佛教版画为主要内容的，限于史料的匮乏，武林版画发展到了明代有一个断层，也就是说，从明初到万历之前基本上是一个空白，我们不知道这段二百年的时间里武林版画的确切模样，但是我们可以推测有了宋元时期雕版基础以及专业画家的参与[1]，这二百年间的武林版画不可能退步到哪里，相反，只会呈上升趋势，因为古版画真正的繁荣时期即将到来，换一个角度来说，明代万历年间开始繁盛的武林版画没有前期的积累是难以实现的。

必须肯定的是武林版画在万历年间受到徽派的冲击是毋庸置疑的，大约明万历后期开始居武林的黄氏刻工所刻版画作品的整体风格发生了变化，与金陵、建安相比，武林在此时的风格更多的趋于以景物为主，人物较小的画面。由于武林画家、刻工与徽州刻工携手共进，因而产生了新的样式，诸如《昆仑奴》、《盛明杂剧》等之类的作品预示了武林版画新的样式的到来。这是一种有别于徽派那种典雅、华丽及繁缛的风格，尽管这些作品里有黄氏或徽州刻工参与。

以黄氏刻工为主的徽派刻工所刻作品大致可分为两个时期，这两个时期主要的造型特征表现的是：前期的画面中，人物、景物等处理的较为硕大，并且画面以人物为中心，重视心理的描写，画面的构图方面，多取近景；而后期的作品基本上以景物为中心而成，其人物处理方面与前期相比显得较小，然而在绘、刻质的方面不变。如果说前期的作品用"精工"来定位的话，那么后期的作品则趋向"精巧"的这一特征，这样的定位是比较恰当的。笔者曾撰文就万历至崇祯版画风格以"精工"和"精巧"加以定位，这里的"精巧"特征恰恰是明末天启、崇祯年间的主要特征，它标志着明末新的造型样式的到来。[2]

让我们换一个角度再来全面地梳理刊刻于武林的版画作品，以徽州刻工黄应光为例，所刻武林刊本《精选点板昆调十部集乐谱先春》和李卓吾诸评本插图就有很大差异，再如黄一彬在武林所刻《元本出像南琵琶记》和《古杂剧》也有所不同，出现这样的原因应该是画家的作用所致，画家的作画风格、对构图的布局、人物的造型一定程度上左右着刻工，而刻工对于近景，且大型化人物造型的二次创造（如山石的点刻技巧，注重人物心理的精细刻画）有着比较自如的发挥，对于那些小型人物造型并以景物为主的画面明显地弱了许多，确切地说在黄氏刻工所刻的这些作品里这些特征已经荡然无存。

其实，上述这种现象同样也出现在武林刻工中，项南洲（约1615—1670），别署项仲华，武林人，已知除《本草纲目》和《第六才子书》刊刻于清顺治年间外，所刻其他版画插图均刊刻于明崇祯年间，所刻约十余种插图（包括与其他刻工同刻）。

明崇祯十年（1673）刊本《白雪斋选订乐府吴骚合编》，与汪成甫、洪国良同刻，版画的版式为双面。此书词曲系《吴骚集》、《吴骚二集》编选而成，这两个本子均刊刻于万历年间，但《合编》版画插图与其有所不同，较之于这两个本子版画插图中的人物、屋宇、庭院、竹树，表现更为精丽无比，柔情绵绵，可以说幅幅皆佳作。

项南洲与洪国良[3]合作的版画作品还有如下两部：其一为《七十二朝四书人物演义》，此本由陆

1 如宋宫廷画家高文进绘《弥勒菩萨像》。
2 参见笔者论文"试析明末戏曲、小说版画新的造型样式和风格特征"，《美术研究》2007年第4期，68—69页。
洪国良（约1615—1670），明末徽州刻工，生卒不详，版画插图亦署洪闻远。所刻作品除上述与项南洲合刻之外尚有如下几种：明天启年间刊本《新镌批评出像通俗奇侠禅真逸史》，插图单面版式。明崇祯年间刊本《新刻出像点板缠头百练》（别题《怡春锦》，合称《缠头百练怡春锦》），插图单面版式。明崇祯十五年（1642）敲月斋刊本《苏门啸》，陆武清绘，月光型版式，分正副图。与徽州刘应祖、黄子立、黄汝耀等同刻，明崇祯年间刊本《新刻绣像批评金瓶梅》，插图单面版式。

武清绘，明崇祯年间刊本，插图单面版式，分正、副图，各四十幅；其二为《新撰醋葫芦小说》，陆武清绘，项南洲、洪闻远刻，明末笔耕山房刊本，插图二十幅，双面版式。项南洲的刀法的婉丽，线条的顿挫舒畅、精细，可以很明显地看出受到徽派版画的直接浸润。

项南洲与陆武清合作《怀远堂批点燕子笺》，明崇祯年间刊本，插图十六幅，单面版式，所附"华行云像"和"郦飞云像"，华服盛装，甚为精丽，其他图版具有明末苏杭版画典型特征。

明崇祯年间刊本《白雪斋乐府五种曲》，插图单面版式，其中《诗赋盟传奇》插图署项南洲刻，其他四种《明月环》、《灵犀锦》、《金钿合》、《郁轮袍》插图与《诗赋盟传奇》作风一致，但未见刻工题记，推测亦为南洲所镌。

明崇祯九年（1639）刊本《新镌孙庞斗志演义》，插图四十幅，单面版式，绘刻也颇精工。明崇祯年间刊本《新镌歌林拾翠》，单面版式，二书亦署名"项南洲"，为地道的武林版画。

此外，项南洲与包括陈洪绶在内的名家合作的有明崇祯年间刊本《李卓吾先生批点西厢记真本》，由陈洪绶、魏先、陆玺、仇英等绘，项南洲刻。除双文小像为单面版式之外，其他均为双面版式，共二十幅。版画插图并非依各出内容叙事作图，而是以十幅美人图，分别呈现单一女子倦睡、倚楼、园中散步、拈花、调鹦鹉等种种样态与十幅花鸟图交错出现，别有一番情趣。明崇祯年间山阴延阁李氏刊本《北西厢》，插图月光型版式，正副两种，副图中刊署单期、李告辰、蓝瑛、关思、诸允锡、董玄宰、陈洪绶等人。首一幅莺莺像，陈洪绶绘，项南洲刻，绘刻也极为精致，为典型的苏杭版画风格。《北西厢》的月光型版式则代表此时版画版式多样化以及将明末的"精巧"风格推向极致。

项南洲与陈洪绶合作的版画插图还有明崇祯十二年（1639）刊本《新镌节义鸳鸯冢娇红记》，插图四幅，单面版式，画面构图简洁，不用背景，人物形象顾盼有神，衣纹花饰均极为讲究，装饰味浓郁，形体感很强，为人物绣像图中难得之作。明崇祯十二年（1639）刊本《张深之先生正北西厢秘本》，插图除双文小像为单面外，其他五幅均为双面版式，此本在人物的内心刻画方面达到了极高的水准，在《西厢记》众多版画插图中应为经典之作。

综观项南洲所刻的作品许多是与徽派刻工联手合作的，故而版画史学者周芜将项南洲归为"准徽派"，可能考虑到他常与徽州刻工共同镌刻版画的原因吧，而如果将他所刻的已知全部作品类分类的话，许多不同之处还是显而易见的。

综上，大致梳理了明万历至崇祯刊刻于武林版画的两种不同风格的作品，得出武林版画在这期间其实是处于一种多重风格并存状态的结论，但是，必须指出的是这期间它是有主流风格的，也就是说万历年间是以徽派风格一统天下的时代，而天启、崇祯年间则是吸收了徽派的精髓而出现的新的样式，这就是典型的苏杭样式。苏杭样式的产生受到一定程度的地域性影响，众所周知，我国古版画的产生既是画家、刻工、印工等共同协作的产物，又受制于当地人文因素的影响，建安古版画的古朴、金陵古版画的雄健豪放、徽派的精工秀丽等风格很大程度都取决于此，武林古版画在明末新的风格样式的形成也不例外。纵观万历至崇祯年间的版画不难看出，各地版画的风格都纷纷向徽派靠拢，吸取徽派的精华，之后得以蜕变。武林版画更是如此，【表一】即是有力的说明，它表明既有徽州刻工带去的技巧影响了武林古版画的一面，又有被武林文化融合的一面，后者在崇祯年间更为明显，最终产生了新的风格样式，并以苏杭为中心成放射状向周边扩展，形成了明末以苏杭为中心的版画主流风格。

2. 武林古版画与苏州古版画

排除徽派华丽典雅风格的作品，不难看出精巧的苏杭风格在武林古版画中占据很大比重，而这种精巧的风格至明末更加显著，以戏曲和小说为例，有李卓吾批评诸本戏曲版画插图；玉茗堂批评诸本戏曲版画插图；明万历四十二年（1614）钱塘钟氏刊本《四声猿》；明万历四十三年（1615）博古堂刊本《元曲选》；明万历年间静常斋刊本《月露音》；项南州刻，明崇祯九年（1636）刊本《新镌孙庞斗志演义》；项南州、洪闻远所刻，明末笔耕山房刊本《新撰醋葫芦小说》；明崇祯年间刊本《新刻绣像金瓶梅》；项南州、洪闻远所刻，明崇祯年间刊本《盛明杂剧二集》；明末刊本《七十二朝四书人物演义》等。这些作品可以说是吸取徽派风格之后的一种升华，也可以说是融入当地的文化而产生的一种新的样式。

与武林相比，苏州古版画起步虽然较晚，约明天启年间开始才形成自身的风格，但是苏州古版画在形成自身风格时起，就显得较为统一，即一种精巧的风格和样式。小说版画插图是苏州的一大特征，大量的作品从这里产生，如短篇小说有明天启七年（1627）叶敬池刊本《醒世恒言》；明天启年间天许斋刊本《古今小说》；明崇祯五年（1632）尚友堂刊本《二刻拍案惊奇》；明末衍庆堂刊本《喻世明言》等，这是有别于武林刊本在刊行品种方面的不同之处，而像明天启年间白玉堂刊本《新刻剑啸阁批评东西汉演义传》、明天启年间金阊舒载阳刊本《新刻钟伯敬先生批评封神演义》、明崇祯元年刊本《警世阴阳梦》、明崇祯四年龚氏刊本《新镌出像批评通俗演义鼓掌绝尘》；明崇祯年间刊本《李卓吾先生批评西游记》、明崇祯年间三多斋刊本《李卓吾先生批评忠义水浒传》等与武林是一致的。统观这些作品，是有别于徽派典雅风格的。

以上例举武林和苏州古版画一些作品，旨在说明两地版画从天启年间开始已逐渐摆脱徽派的造型样式，但此时还不彻底，到了崇祯年间两地版画风格才逐渐趋于统一，徽派的那种注重近景描绘的作品及徽派特有的"点"刻技巧已经消失。如果说万历年间徽州刻工带去两地镌刻技巧的还是徽州本土风格的话，那么天启、崇祯年间所镌刻的许多版画已渗透了两地文化的内涵，这或许是武林和苏州本土的一种共同风格和样式。

武林和苏州古版画的共同性还表现在版画的版式方面，统观古版画版式的演变，其主流乃是由"上图下文"的版式向"单面"、"双面"版式过渡的。不可否认，这种版式的演变表明了古版画在表现空间领域方面与过去相比有了更多的发挥余地。武林和苏州古版画除了占据这两种版式以外，又显得较之其他地区更胜一筹方面，其新型的"月光型"和"狭长型"版式似乎为这一时期苏州的独创，后波及到武林等地，极大地丰富了两地版画在版式和构图方面的多样性及造型的浓缩性，如月光型版式有明天启年间金阊叶敬池刊本《墨憨斋评点石点头》；明崇祯十六年（1643）刊本《泊庵芙蓉影》；明崇祯年间刊本《滑稽馆新编三报恩传奇》；明崇祯年间刊本《古今奏雅》；明崇祯年间山阴延阁李氏刊本《北西厢记》；明崇祯年间武林刊本《新刻绣像评点玄雪谱》；明崇祯十五年（1642）敲月斋刊本《苏门啸》等。以苏州领其先的"月光型"的插图，圆径约在十二公分左右，以小见长，别具一格。人间万象百态都一一浓缩在这小巧的构图之中，可谓小中见大，巧夺天工。同样，"狭长型"版式较之与其他流派版画的版式并不显得拙劣，虽小却极见绘刻功力，如明崇祯年间刊本《樱桃记》；明崇祯年间存诚堂刊本《新刻魏仲雪先生批评投笔记》；明崇祯年间古吴陈长卿刊本《新刻魏仲雪先生批点琵琶记》等。

如果拿徽派版画和武林和苏州本土风格加以比较的话，就会得出这样的结论，即万历年间徽派的"精工"和明末武林和苏州的"精巧"特征，其共同点都在于"精"这一特质上，而不同点在于

"工"和"巧"。这种转变过程很大程度上取决于当地的文化因素，取决于当地的审美风尚，取决于人们对精致图书的追求，可以说明末的版画很好地继承了万历时期的精髓部分并加以发展，从这一点上说它是万历年间版画黄金阶段的延续并不为过[1]。

促成武林和苏州古版画风格的共同性除前文论述的内容之外，刻工在形成两地版画的微妙关系中要占有一定的作用，也是促成风格统一的原因之一。以徽州黄氏刻工为例，根据现有史料判定，迁居苏州者仅黄德宠[2]一人，而迁居杭州者有几代人之多，如名工有黄应光、黄端甫、黄一楷、黄一彬、黄子立、黄君倩、黄肇初等人。迁居苏州的黄氏刻工虽微乎其微，但徽州他姓迁居者却不在少数，在版画作品里常署名的有"徽州叶耀辉"（居苏州），"旌德郭卓然"以及"新安刘启先、刘应祖"等。这些徽州刻工还有共同的地方，他们当中大都往来于江浙两地从事刻书业，如明崇祯年间刊本《金瓶梅》版画插图中署名刻工就有刘启先、刘应祖（居苏州），洪国良、黄汝耀和黄子立（居杭州），明末刊本《生销剪》版画插图署名有"徽州黄子和"（居杭州）与"徽州叶耀辉"（居苏州）。为了在镌刻图版中求得风格的一致性，刻工们在技巧方面相互间的包容、相互靠拢，这完全可以在作品中得以证实。众所周知，在书籍版画插图中，一种书籍版画插图原则上只能有一种风格，笔者曾较为系统地考察过徽州刻工在江浙镌刻的版画作品，未曾发现同一版本里的版画有多重风格。考察徽州刻工在武林和苏州镌刻的版画作品，也发现两地在万历年间所镌刻的版画有不少是符合徽派的风格特征，如徽州黄氏刻工所刻，明万历三十年（1602）苏州草玄居刊本《新镌仙媛纪事》；明万历年间起凤馆刊本《元本出相北西厢记》和《元本出像南琵琶记》；明万历四十六年（1619）刊本《青楼韵语》；明天启年间新安黄凤池辑印的《集雅斋画谱》等作品，或者说这就是徽派版画，尽管这些作品产生在武林和苏州。而天启、崇祯年间镌刻的镌刻的版画则更多地拥有本土风格，这种本土风格正是融合了当地人文等诸多因素而产生的结果所在，尽管许多作品有徽州人参与。

3. 武林古版画与金陵、建安古版画

武林古版画与金陵古版画交流的实例可以从明万历二十年（1592）钱塘汪慎修刊本《三遂平妖传》这个版本中得到印证，此本插图为金陵刻工刘希贤刻，绘者不详，但观此本图版非名家莫属，万历二十年前后正是金陵古版画雄健豪放风格大放异彩的时期，刘希贤却另辟蹊径能将金陵本土镌刻风格融入进武林古版画当中，使得这件作品的确起到了两地版画风格兼收并蓄作用。

武林古版画和建安古版画交流的实例可以从肖腾鸿的师俭堂得以印证，建阳《萧氏族谱》记载，肖腾鸿（1586—？），字庆云，与兄肖少衢、族叔肖鸣盛（1575—1644，字儆韦），均以师俭堂名刻书，师俭堂是建安的一家书坊，关于这一书坊至于持武林或金陵者的可能性，那就是师俭堂在两地设立了子书坊，或者从版画风格上推断师俭堂刊刻的版画与建本大相径庭，而与武林亦或金陵非常吻合之故。

回到武林和建安、金陵的问题上来，师俭堂所刊行的《六合同春》，绘者署名有蔡冲寰等人，镌刻者有陈聘洲、刘素明等。蔡冲寰，字元勋，新安人，居武林，绘有多种书籍插图；陈聘洲[3]，万

1 参见笔者论文：试析明末戏曲、小说版画新的造型样式和风格特征（《美术研究》2007年第4期，69页）。

2 黄德宠（1566—迁苏州），字玉林，镌有《新镌仙媛纪事》等版画插图，《新镌仙媛纪事》为明万历三十年（1602）苏州草玄居刊本。

3 明万历元年（1573）叶志元刊本《词林一枝》，明万历间汪廷讷刻本《环翠堂乐府西厢记》，明万历间书林萧腾鸿师俭堂刻本《鼎锲陈眉公先生批评西厢记》，明宝珠堂刻本《丹桂记》等均署陈聘洲镌刻。

历年间活动于苏杭、金陵和建安之间；刘素明也是频繁往来于江浙闽之间的镌刻和绘画能手。建安版画的作风向来都是以古朴见长，由于刻工的流动性导致了建安版画的风格有所转变，《六合同春》无论从绘画的技法上还是从镌刻的技巧上都不能与以淳朴见长的建本相提并论，如果此本的确是刊行于建安的的话，那么，可以证明江浙地区的版画风格影响了建安版画。如果说此本刊行于武林的话，那么，刘素明在图版中的署名则能证明建安刻工参与江浙地区版画的很好例证。

在探讨武林和建安、金陵古版画时，明末"版画家"刘素明（约1595—1655）是一个较为关键的人物，根据现有的史料表明刘素明却是福建的刻工。据清光绪庚辰（1880）重刊《刘氏族谱》和《贞房刘氏宗谱》的记载，刘氏的始祖为京兆万年（今陕西临潼）人刘翱，刘氏的刻书业始于北宋，刘岩佐（1250—1328）为书林的始祖，元明两朝刻书业大致为贞房（刘翱之子之一）的后代，其中，刘素明为贞房的第二十六世孙[1]。刘素明的版画创作活动大约在明万历至崇祯这段时期，所刻的版画作品有：明万历年间师俭堂肖腾鸿刊本《陈眉公先生批评红拂记》，蔡冲寰等绘；宝珠堂刊本《陈眉公先生批评丹桂记》，与蔡冲寰、陈凤洲、陈聘洲同刻；明万历年间师俭堂肖腾鸿刊本《六合同春》（即《西厢记》、《琵琶记》、《红拂记》、《玉簪记》、《幽闺记》、《绣襦记》），蔡冲寰等绘；明万历年间师俭堂肖腾鸿刊本《鼎镌西厢记》，熊莲泉绘等。上述版本的刊刻地有些虽有争议，但是明万历至天启年间刊本《集雅斋画谱》，蔡冲寰、孙继先等绘。与刘次泉、汪士珩同刻，确属武林刊本。

刘素明在金陵所刻的版画作品有：明天启年间兼善堂刊本《古今小说》，明天启四年（1624）金陵兼善堂刊本《警世通言》；明天启年间朱墨套印本《硃订西厢记》（《孙月蜂评西厢记》）；明天启年间金陵刊本《槃迈硕人定本西厢记》，画家刊署有魏之克、钱贡、吴彬、袁方、董其昌、陶若手、陶冶、俞希连、毛鸿、董昭等人；明天启年间诸臣朱墨套印本《硃订琵琶记》，与刘素文同刻等，此外他在苏州也刻有一定数量的版画。[2]

有确切证据说明他在建安所刻的版画作品有明万历年间建阳吴观明刊本《李卓吾先生批点三国志演义》，与吴观明同刻；明天启年间建阳萃庆堂刊本《新刻洒洒篇》，与蔡冲寰、陈聘洲、陈凤洲同刻；明万历年间建安刊本《新编孔子周游列国大成麒麟记》等。

从以上列举的作品中不难找到刊有刘素明的署名，如刊署"素明笔"、"素明刊"，"刘素明"、"刘素明刻"、"刘素明刊"等，我们除了知道他是一位"能绘善刻"的"版画家"[3]外，重要的是知道了他是一位往来于江浙闽，并推动明末版画风格向统一性迈进的人物之一。

综观刘素明所创作的版画插图，最初应该是从建安起步的，如所绘刻师俭堂肖腾鸿刊本，呈现出较为工丽细密的特征，其他诸本也多具备此特征，之后才往来于江浙。考察建安古版画的整体风貌不难发现，万历以后，各地版画风格都在向徽派版画靠拢，建安古版画自然也不列外，如《词林一枝》、《一雁横秋》等作品，在插图版式和人物的造型方面趋于扩大和细密繁缛的特征，但并非达到蜕变的程度，总体变革的趋势似乎不如江浙，相对于金陵、武林等地的版画，建安版画在这种日趋衰微的情况下，刘素明往来于江浙闽之间从事版画创作，也是情理之中的事了。于是刘素明的那种构图上偏重以景物为主，人物造像小型化居多，情景交融的画面很能融合明末读者的审美趣味，与明末版

1 方彦寿《建阳刘氏书考》（《文献》1988年，3期）。

2 在苏州所刻版画作品有明天启年间天许斋刊本《全像古今小说》；明天启年间衍庆堂刊本《二刻增补警世通言》；明崇祯年间存诚堂刊本《新刻魏仲雪先生批点西厢记》等。

3 我国传统版画亦称古版画，是由绘、刻、印三者分工合作的产物，这也是有别于西方版画的不同之处，集绘、刻于一身的"版画家"，版画史上通常将他冠为"能绘善刻"称谓。

画的整体风范是一致的。

再者，如果拿明天启、崇祯两朝两地版画与武林古版画在造型、构图和风格方面相比较，可以明显地看出，明末，金陵和建安的那种舞台形式的较大型人物造型与两旁连语、上标图目的插图版式基本被武林那种具有更多的景物特征的构图及较小的人物造型所取代，一些作品已脱离文本的从属性而具有独立的欣赏价值，并占据了这一时期古版画插图的主流，如《北西厢》、《娇红记》、《盛明杂剧》等，而这恰恰是武林古版画的本土特征之一。

这一点尤为重要，它标志着版画插图的独立性的真正成立，即将版画插图从文本中取出单独地作为一件绘画作品来欣赏。这也是当时人们的审美风尚的转变，可以肯定作为《西厢记》、《琵琶记》等许多作品的文本在当时已成固定的格局，即使文本之间有所差别，那也是细微之差，变化不大。而书坊主为了引来更多的书籍购买者，必然要挖空心思使得书籍的内容有所变化，于是，武林，包括苏州的"精巧"的，且以景物为主的风格占据了明末书籍插图的主流，这完全符合苏杭人的审美习惯，同时也具备了这一地域特征。

在本文结束之际，让我们回到一个实质性的问题上来，即考察明清时期武林版画，必定要涉及到徽派版画的问题，这是一个无法回避的事实。关于徽派版画笔者已在多处撰文提出质疑，并提出重新定位的观点，焦点之一就是用什么尺度来衡量版画风格、来归类版画流派[1]。我们知道徽派版画是一个跨地域的流派，它的影响力之深远，是其他地区版画很难相比的，徽派版画给武林古版画带来了很大的影响，也带来了对版画流派划分的复杂性。然而，如果将徽州刻工在武林不同时期镌刻的"徽派版画"全面地比较、分类，找出这些作品的同异性，结合画家、地域文化等因素来综合判断版画流派的话，对徽派版画和武林古版画的正确认识还是可行的，换言之，武林古版画也会明朗得多。笔者认为：万历时期与天启、崇祯时期的武林古版画总的风格有很大的不同，表现在"精工"和"精巧"这两方面，而后者的风格已经不能完全算是徽派风格的延续，那是一种脱胎于徽派而产生的新的样式即苏杭样式，就这点而言武林做得最彻底。

周亮 2009年7月定稿

2013年3月修订于江南大学

1 参见笔者博士论文《明末戯曲、小説挿絵に関する研究——黄氏刻工を中心として》19页（2003年）；笔者编著《明清戏曲版画》（概要，安徽美术出版社，2009年）；笔者论文：徽派版画重新定位之我见（《中国教育导刊》49页，2008年11期）等。

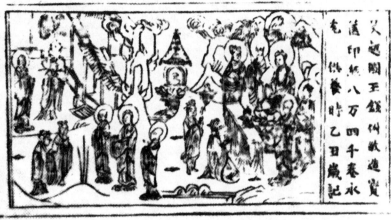

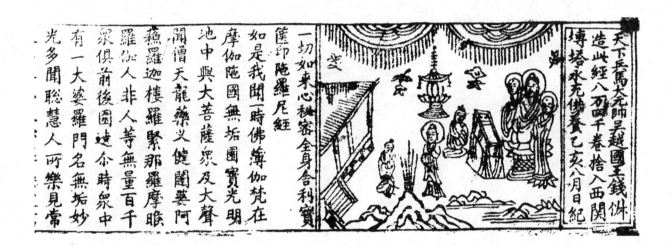

《一切如来心秘全身利宝箧印陀罗尼经》宗教类

扉页画。

此本出自西湖雷峰塔，卷首刊记"天下兵马大元帅吴越王钱俶造以经八万四千卷，舍入西关砖塔，永充供养，乙亥（975）八月日记"。另有湖州天宇寺发现与此经同，卷首刊记"天下都元帅吴越王钱弘俶印《宝箧尼经》八万四千卷，在宝塔内供养，显德三年（956）丙辰岁记"。其外，在安徽吴为县中学内宝塔中发现同样的一卷（956）。可见五代吴越国国王钱俶雕印经卷之广，数量之多。吴越王钱俶在位二十九年，亦称五代刊本。

浙江图书馆、浙江博物馆、安徽博物馆藏。

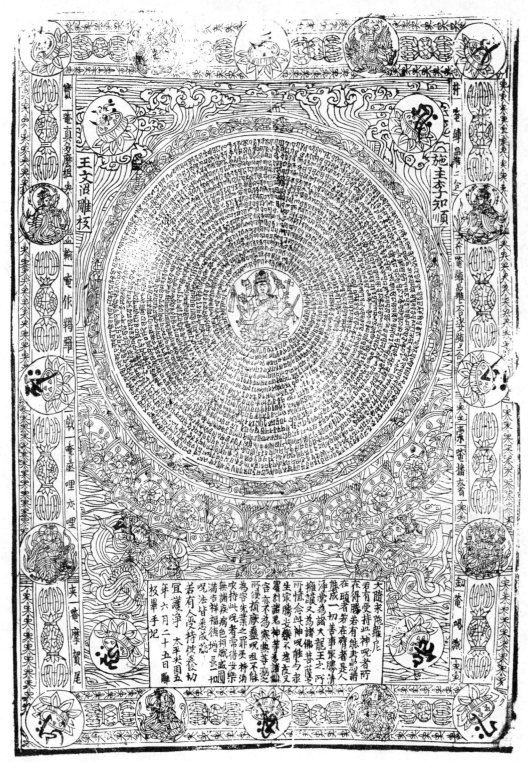

《大随求陀罗尼轮曼陀罗图》 宗教类

北宋太平兴国五年（980）刊本。法国国家图书馆藏。43.2×32.1cm。

1900年发现于敦煌。为随身携带的单幅经咒图，以求"能成一切善事"。画面内圆为环形梵文经咒，中有菩萨坐像，下承莲座，左右各有护持龙王，下为刊刻题记。外廓四边内五个圆形，刻莲花形菩萨、童子及天王像，间隔排列，并界于五股。画面中方形与圆形的组合与分割，使画面富于韵律和节奏。左右上方刊有"施主李知顺"及"王文沼雕板"。题刊记有"太平兴国五年六月二十五日雕板毕手记"字样。此图是一种刊印着经文咒语的护符。图版结构的谨严、雕刻的细致、组织的缜密精能，是在敦煌藏经洞中所发现的雕版画中推为仅见的。它的优点，是在构图上充分利用了版面的空间，内容纹样均称、安定、明晰，而又极富于组织艺术，给予佩戴的人以庄严肃穆的印象。

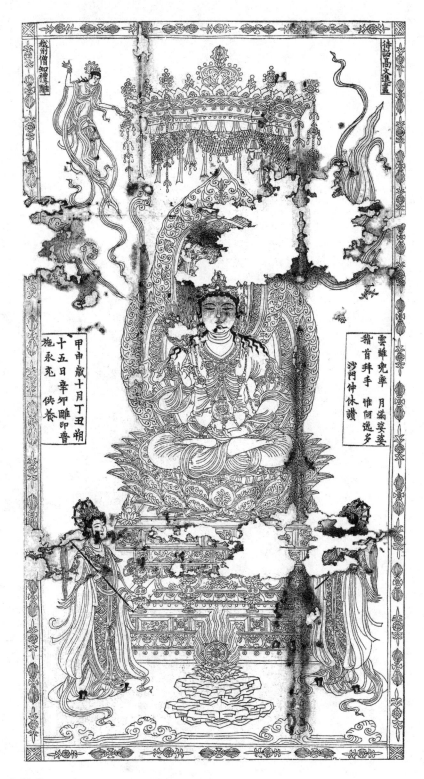

《弥勒菩萨像》宗教类

高文进绘，僧知礼刻。

北宋雍熙元年（984）绍兴刊本。日本京都清凉寺藏。54×28.5cm。

图绘释迦佛坐莲花座上，下绘佛弟子，上绘飞天，佛像庄严，线条生动。图中左右上方刊署"待诏高文进画"、"越州僧知礼雕"。中部于菩萨像两边分别刻有"云离兜率，月满娑婆，稽首拜手，惟阿逸多，沙门仲休赞"（右），"甲申岁十月丁丑朔十五日辛卯雕印普施，永充供养"（左）款式。同时发现的尚有《文殊菩萨》、《普贤菩萨》及《灵山变相图》等三幅。每幅题宋雍熙元年（984）刊本。

高文进，西蜀人，五代名画家。知礼为天台宗名僧，越州人。越州即今绍兴。

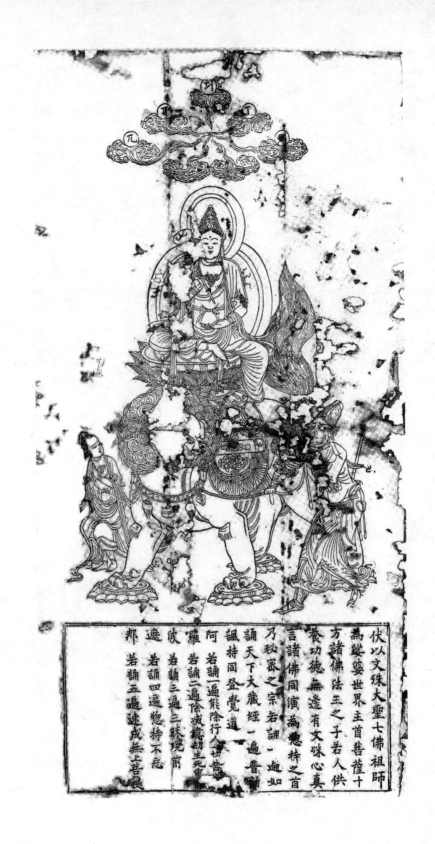

《文殊菩萨骑狮像》 宗教类

北宋雍熙元年（984）绍兴刊本。
日本京都清凉寺藏。
57.5×29.6cm。
图绘文殊菩萨坐于狮背之莲花座上，文殊右手持如意，头顶上绘有祥云及梵文字母，狮子造型雄健，四足各踏莲花，做回首状，狮子左边有昆仑奴牵引，右端为童子合十而立，画面下方有十三行题记。

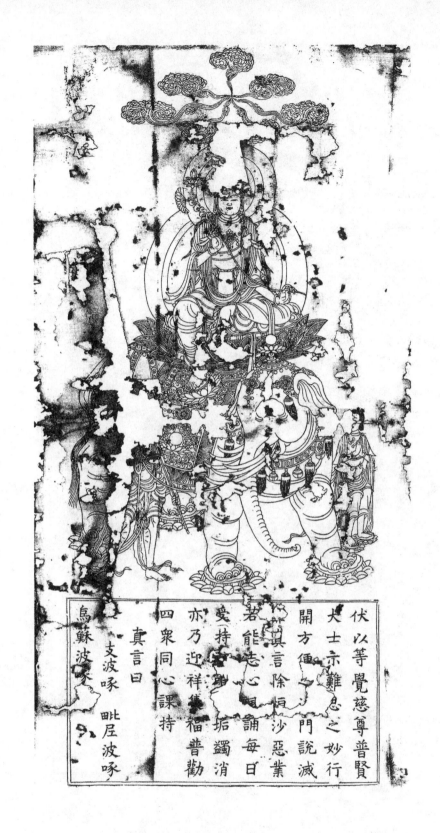

《普贤菩萨骑象像》 宗教类

北宋雍熙元年（984）绍兴刊本。
日本京都清凉寺藏。
57×30cm。
此图与《文殊菩萨骑狮像》为一对作品，风格大致相同。

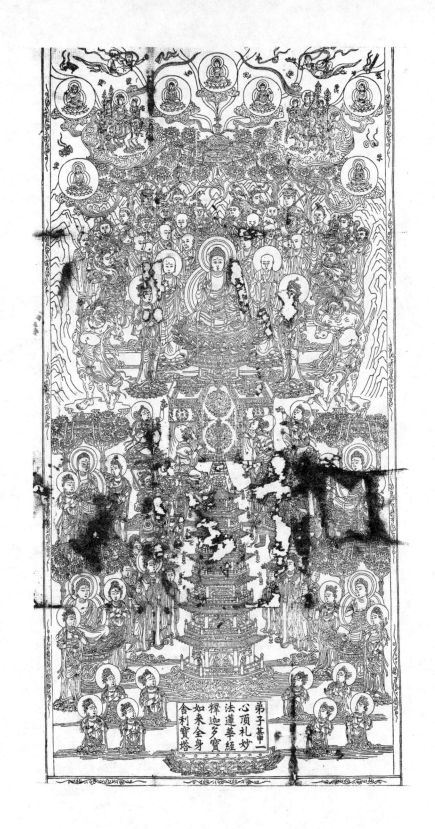

《灵山变相图》宗教类

北宋雍熙元年（984）绍兴刊本。
日本京都清凉寺藏。
77.9×42.1cm。
此图上半绘释迦讲经盛况，下半绘佛经故事等，形象众多，画面繁复精细。

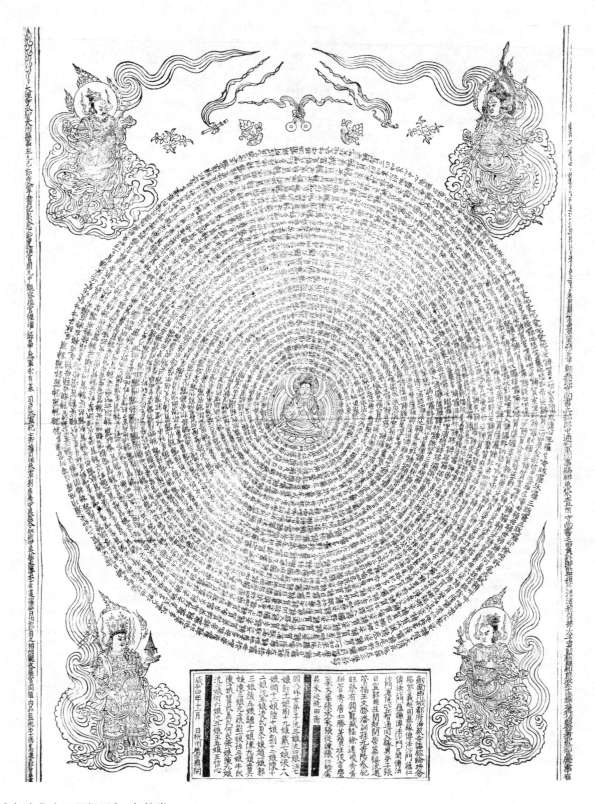

《大随求陀罗尼经咒》 宗教类

北宋咸平四年(1001)苏州军州张去莘刊本。1978年苏州瑞光寺发现。

苏州博物馆藏。

独幅，44×36.1cm。

此图中央为释迦像，环以经咒，画面四角为持国、广目、多闻、增长四天王。下部长方框内记刊刻缘起云："剑南西川成都府净众寺讲经论持念赐紫义超同募缘传法沙门蕴仁……咸平四年十月囗日杭州赵宗霸开。"知为赵宗霸雕蜀本。

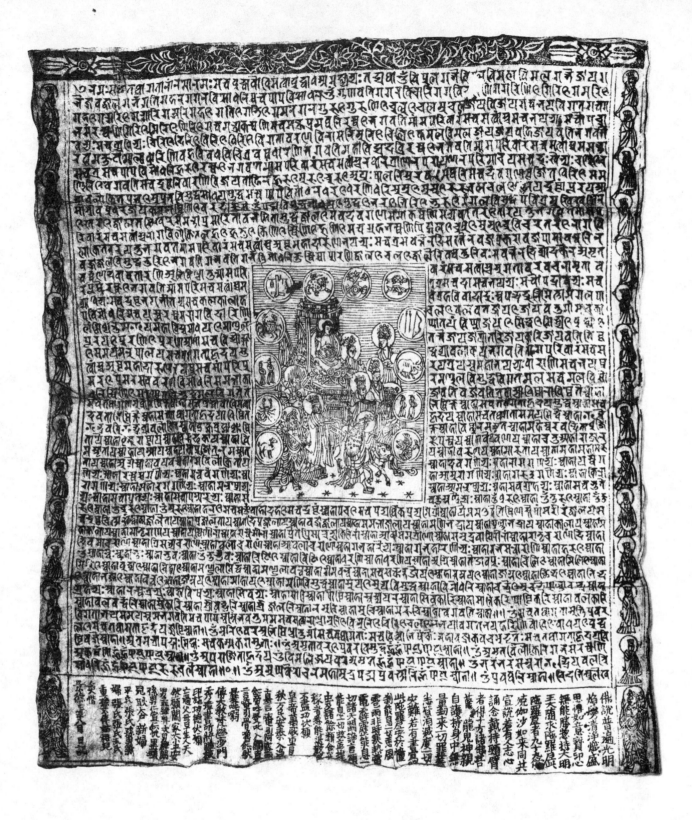

《大随求陀罗尼经咒》 宗教类

北宋景德二年(1005)刊本。
苏州博物馆藏。
(梵文)独幅，图25×21.2cm。中图8.5×6.2cm。
1978年苏州瑞光寺发现。此图绘佛教经变故事，左右两边各有十四个垒叠神像，代表二十八宿。中央有代表巴比
伦黄道十二宫的十二个图形像。左下角刊有"北宋景德二年八月口日记"。

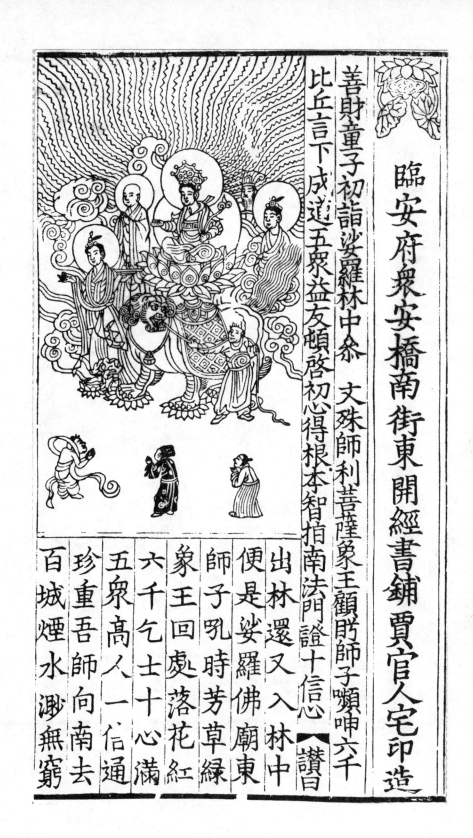

《佛国禅师文殊指南图赞》 不分卷　一册　宗教类

南宋嘉定三年（1210）临安府众安桥南街东开经书铺贾官人刊本。

日本藏。

经卷式，上图下文赞，高25cm。刊记刻工"凌璋刁"。

此本题记首题"佛国禅师文殊指南图赞"、"中书舍人商英述"，末题"临安府众安桥南街东开经书铺贾官人宅印造"。

善財童子第三十一詣菩提場叅 安住地神諸萬地神各放光明阿僧祇寶
悉皆湧現昔善根力佛記無志得智慧藏法門證法界無盡回向 讚曰

行到閻浮摩竭陀
地神百萬列星羅
口談佛記心持盡
足按僧祇寶湧多
得此法門常出入
便觀塵劫不諳訛
等將法界同回向
普放光明見也摩

善財童子第三十二詣迦毗羅城叅 婆珊婆演底主夜林讚美星辰炳然在體雲
霧昏暗現日月巉嶬惡道作橋梁路得破凝暗光明法門證歡喜地 讚曰

西落金烏夜放光
迦毗羅國現焚煌
密雲重霧行平陸
暴雨颶風涉渺茫
便向暗中懸日月
却來嶮處架橋梁
已知多劫成方便
今日拈逢喜一場

全卷繪善財童子五十三圖，佛國禪師一圖，總計五十四圖。插圖為上圖下文版式。善財童子故事出自華嚴經之入法界品，本書繪寫善財童子在文殊菩薩指引下，依次參禮五十三位善知識，修菩薩道法門的故事。圖版內容循序漸進，富于生活情趣，是一部迄今所能見到的、最早的大型佛教版畫組畫，也是一部宋刊佛教版畫中非常重要的作品。

普德淨光主夜神十種聖智四順定心

三寶威光五停識觀開出家門示正道路得普遊步法門證離垢地

讚曰

自喜求師不遠尋
不離場内聽潮音
翻思昔日閒談妙
又能寂靜遊遊步
四禪分別合天心
未似今宵得意深
十種法門圓聖智
離垢花開向少林

善財童子第三十四不離菩提場衆　喜目觀察衆生主夜神一毛孔涌出身雲
現相隨機演他智入解脫海誠希有事得大勢力普賢幢清淨門發衆一讚曰

諸方堂奥足衆人
子細尋思未似君
念念出生成父身
身身示相現身雲
他心智妙智非智
天耳閒通開不聞
幾劫平勤求大用
而今勢力頓超羣

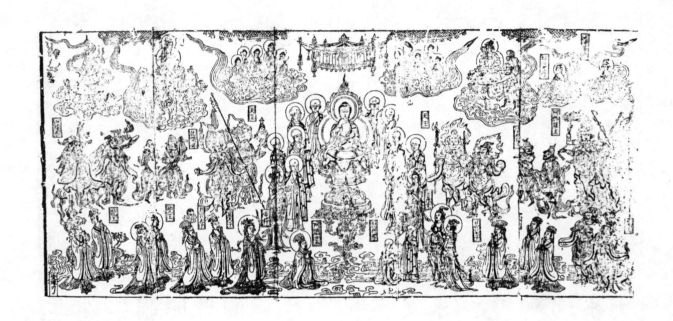

《妙法莲华经》 宗教类

南宋（约1210）临安府贾官人经书铺刊本。
国家图书馆藏。
扉页画，18.1×40.5cm。
经折装，图由五页组成一幅，中间释迦牟尼佛高坐莲台上，上有华盖，后有背光，左右立佛弟子及天王，两旁诸
王及天子百官前来朝圣，天空上，文殊、普贤及诸佛亦乘云前来。画面舒朗，造型严谨精确，线刻精细生动。
图中左下角刊署"凌璋刁"（刁意为雕刻简（代）称）。经卷末有"临安府众安桥南贾官人经书铺印"。
另有临安府王八郎经书铺刊本，刻工处刊署"沈敦刁"。

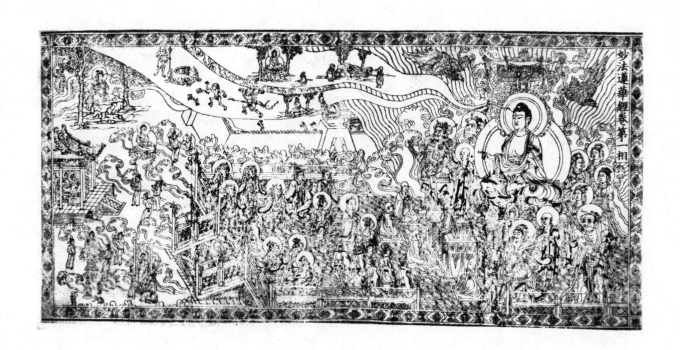

《大字本妙法莲华经》七卷　七册　宗教类

南宋刊本。
台湾藏。
扉页画。
此图在宝相花纹组成的框内，绘释迦牟尼讲经，释迦讲经的露台占据了画面的大部分，佛顶上方饰有华盖，两旁各有飞翔的凤凰一只，佛眉间的两道白毫相光，上照阿迦佳尼呒，下照阿鼻地狱。背景绘修成佛道的方法。

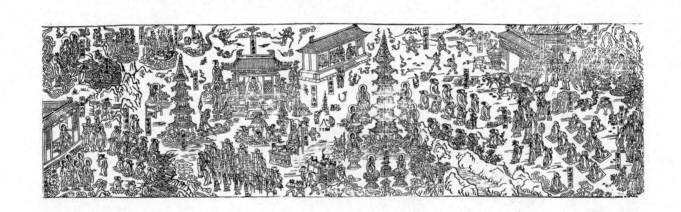

《细字妙法莲华经》 宗教类

南宋刊本。
日本藏。
扉页画。
图绘二十八品中有代表性的情节，错落有致，图中题"灵山妙会"、"三车出宅"、"不轻菩萨"等三十多处，
图左下角刊"四明陈高刁"。

鲍老眉

善舞幾當場　妖姿呈窈窕
當場人自迷　郭郎未容笑

《梅花喜神谱》二卷　画谱类

宋宋伯仁绘编。
南宋景定二年（1261）金华双桂堂刊本。
单面版式，14.6×10.2cm。

茈菰

來自淤泥中　根苗何足取

闞窬上盤登　敢為梨栗伍

此书原刻于南宋嘉熙二年（1238），后有景定二年（1261）刊本。分上、下两卷。前有编绘者序。画梅花汕蕾以
至就实的各个程序，计分"汕蕾"、"小蕊"、"大蕊"、"欲开"、"大开"、"烂漫"、"欲谢"、"就
实"等百个花品。每画梅花一态，即配以诗。笔法粗壮，雕版极精。
《四库全书简明目录》"梅花喜神谱"条云："喜神者，殆写生之意"，即对景写神。喜神：即宋时称画像之
俗语。

木瓜心

宛陵有靈根　圓紅珍可羞

衡人感齊恩　瓊琚未容報

此书有多种翻刻本。如1.清嘉庆十六年云间沈氏古宜园本。2.清嘉庆年间《只不足斋丛书》本。3.《宛委别藏》本。4.清咸丰乙卯汉阳叶氏本。5.1938年上海涵芬楼《续古逸丛书》本。6.中华书局影印本。各本卷首有雪岩耕田夫宋伯仁书序，序称："余有梅癖，辟圃以载，筑亭以对，并每于花放之时，徘徊其间。余于是考其自甲而芬，由荣而悴，图写花之状貌，得二百余品，久而删其具体而微者，止留一百品。序称金华双桂堂口景定辛酉重口"，似有原本，然不见流传。此本后人题跋甚多，我国画谱之刊行，当以双桂堂本为早。

宋伯仁，字器之，号雪岩，浙江湖州人，工诗，善画梅。

孩兒面

繞脫錦衣裯　童顏嬌可詫
只恐粧鬼時　愛之還又怕

瓜

東陵人已仙　黯淡斜陽暮

可慚名利心　孜孜問葵戍

斗科

清波漾蛙子　古書書形似之
可惜書廢久　時人無能知

藥杵

蟾宮有兔曰 搗藥千萬年
藥有長生術 世人無計傳

蚌殼

伏奥蠕相持　自有山川隔
祝君無孕珠　恐非保身策

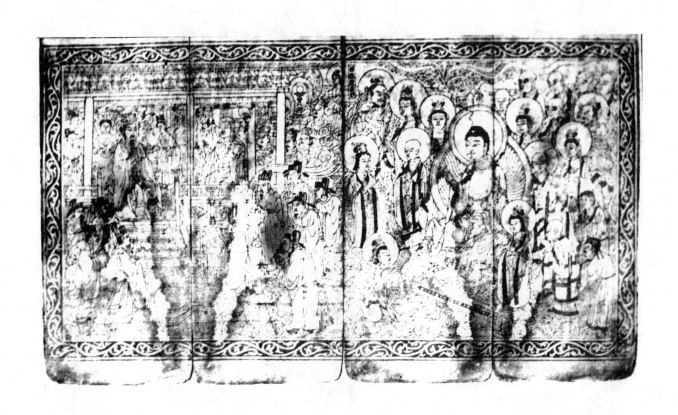

《河西字慈悲道场忏》 宗教类

元大德年间杭州路刊西夏版。

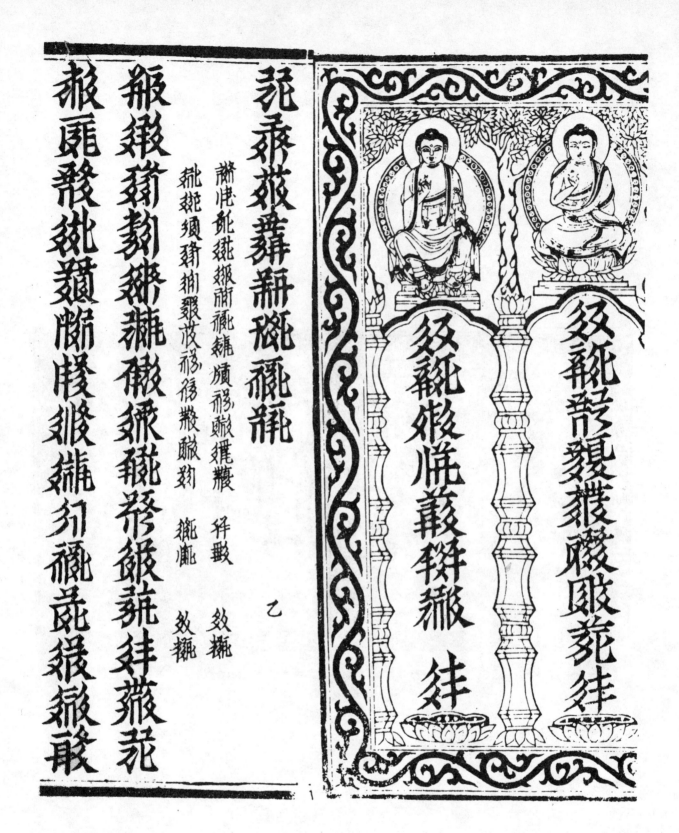

《梁皇宝忏》扉页画　宗教类

俞声刻。

元大德年间杭州路刊本。

国家图书馆、英国大英博物馆藏。

扉页画，26.8×？cm。

图出《慈悲道场忏悔法》十卷，梵夹装，为斯坦因自黑水城遗址所掠。卷首冠本事图，即《梁皇宝忏图》。

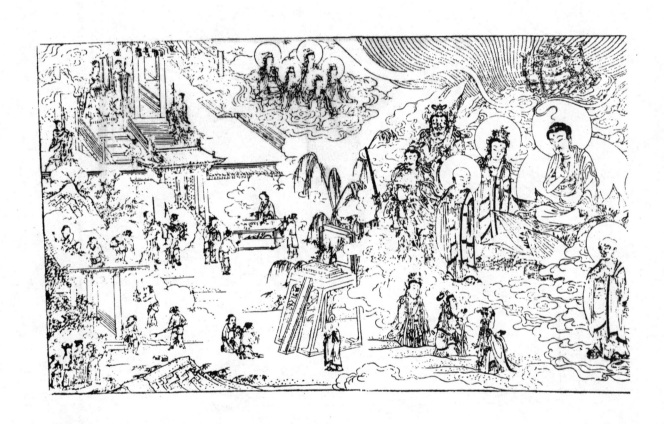

《妙法莲华经》 宗教类

后秦释鸠摩罗什译。

元至顺二年（1331）嘉兴路顾逢祥等刊本。

31×60cm。

卷后有至顺二年嘉兴顾逢祥，海盐州徐振祖等舍资刻经题记。

此本绘刻至精，形象生动，图中出现劳动人民修建寺舍的场景，绘出神权、君权与人民的相互关系，耐人深思。

《西湖游览志》二十四卷《西湖游览志余》二十六卷　十册　地理类

明钱塘田汝成辑撰。
明嘉靖二十六年（1547）刊本。
浙江图书馆藏。

图十四幅，双面版式，20×28cm。

首序，万历十二禩岁次甲申季秋望日巡按浙江监察御史江阴范鸣谦撰；次西湖游览志叙，钱塘田汝成撰，嘉靖二十六年；次重刻西湖志跋，万历丁酉夏季知杭州府事济南季东鲁跋。

《四库全书简明目录》著称："是书虽以游览为主，实非游记，大抵因名胜而附以事迹，可以备考象之考核。《志余》实于南宋轶事，分门罗列，兼及杭州之事，不尽有关西湖，故别为一编。"

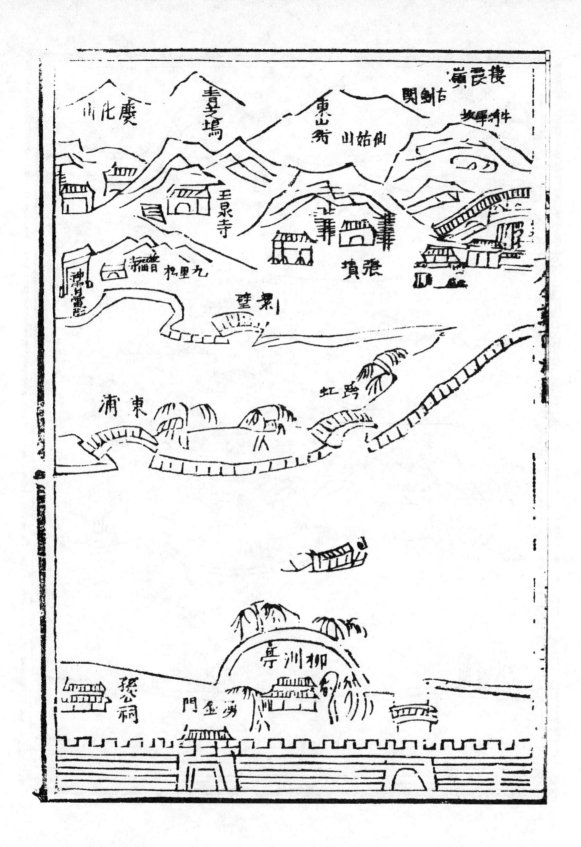

保塔
雲寶　古荡　佛（山）　獅子峰
瑪瑙寺　智果寺　寶石山　放生碑
大佛寺
斷橋
堤橋　照慶寺
涑水閘
圭蓮堂
錢塘門

今乾西湖圖

十

《宁波府志》四十二　十六册　方志类

张时彻纂修，周希哲订正。
明嘉靖三十九年（1560）序刊本。
日本早稻田大学藏。
图十三幅，双面版式。
序题"重修宁波府志"。

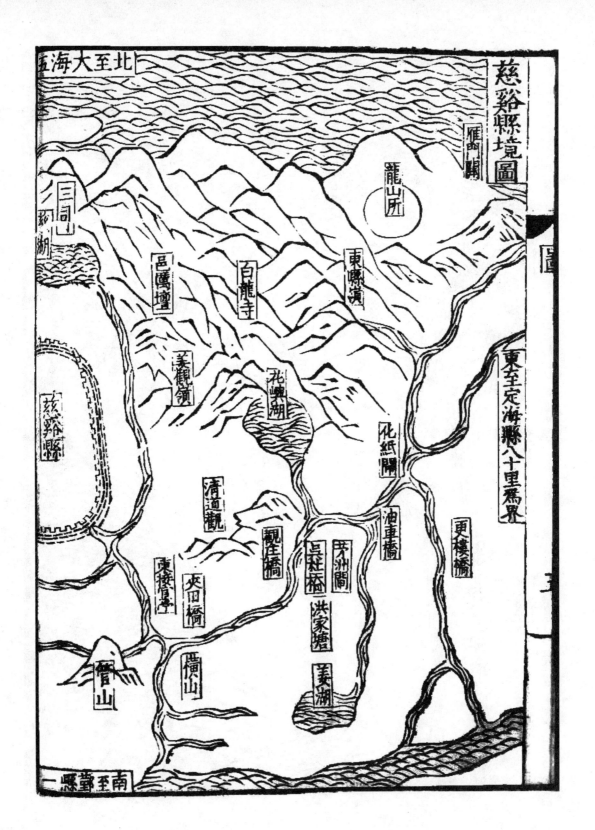

慈谿縣境圖

北至大海五

東至定海縣八十里為界

南至鄞縣一

烽堠
空山
西
上
图
定海盥市城
靖海营
東嶽廟
天妃宮

威遠城圖

北

七里嶼

虎蹲嶼

昌國山

東

大浹港

金雞山

竹山候

發身敵

樂家嶼

小浹港

游山

南

明万历武林版画

《西湖志类纂》三卷　附图一卷　地理类

明俞思冲编。
汪弘栻绘。
明万历七年（1579）刊本。
李一氓藏。
图双面版式。

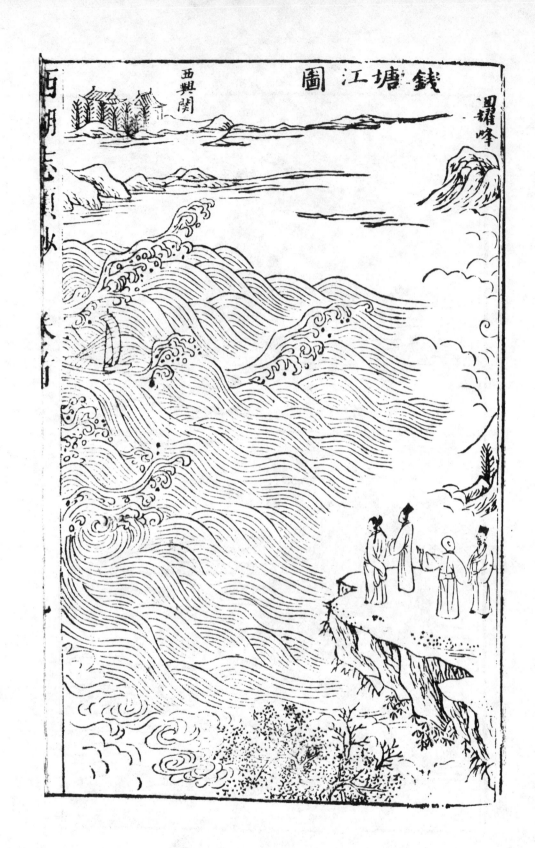

《西湖志类钞》三卷　卷首一卷　地理类

明俞思冲撰。
新安汪弘栻绘。
明万历年间刊本。
浙江图书馆藏。

图双面版式，20.3×25.7cm。

前有"西湖新志引言"，署"万历乙卯闰望花溪朗士吴之鲸书于读易草堂"；"西湖志类抄序"，署"武林黄克谦"。

第十八、十九页题"新安汪弘杞写"。

斷橋殘雪

新安汪耕枝寫

兩峰插雲

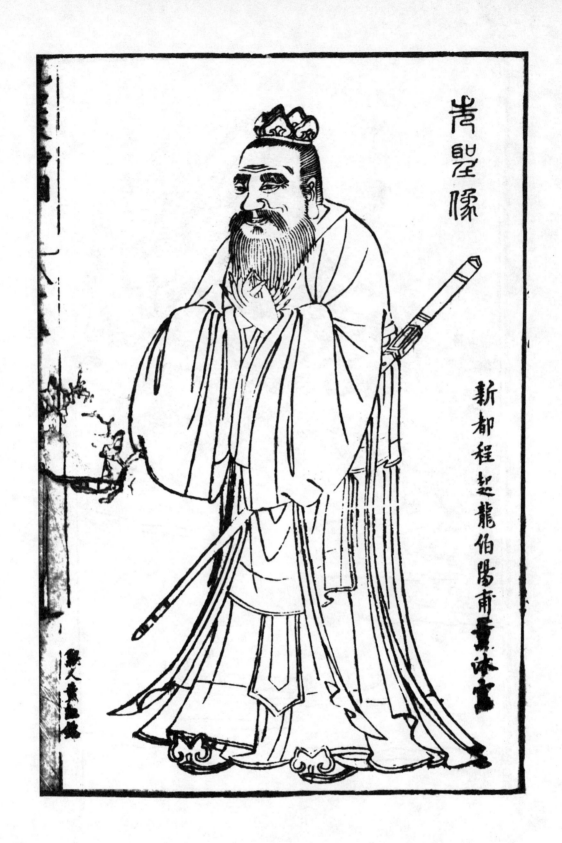

孔子圣像

新都程起龍伯陽甫重沐畵

《孔圣家语图集校》十一卷　六册　传记类

明吴嘉谟撰，新都程起龙（伯阳）绘，黄组刻。
明万历十七年（1589）武林吴嘉谟刊本。
上海图书馆、浙江图书馆、西谛、日本内阁文库藏。

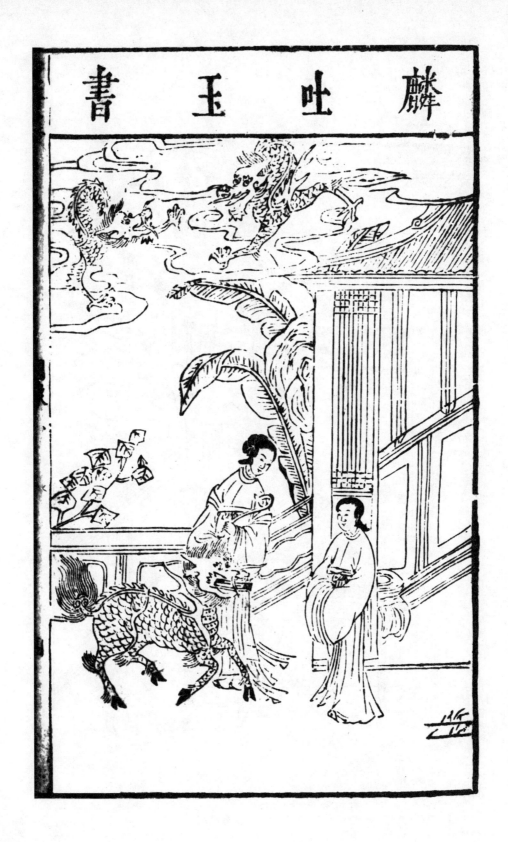

图四十幅，单面版式，20.8×13.5cm。

此书后印。

程起龙，字伯阳，新都人。

《孔圣家语图》一书，刻本甚多，有黄铅、黄德时刻图本，乔山堂刘龙田刻上图下文本，明末德聚堂本，其插图皆不如此本精工。

聖人降生

戲陳俎豆

禮誘仲由

問禮老聃

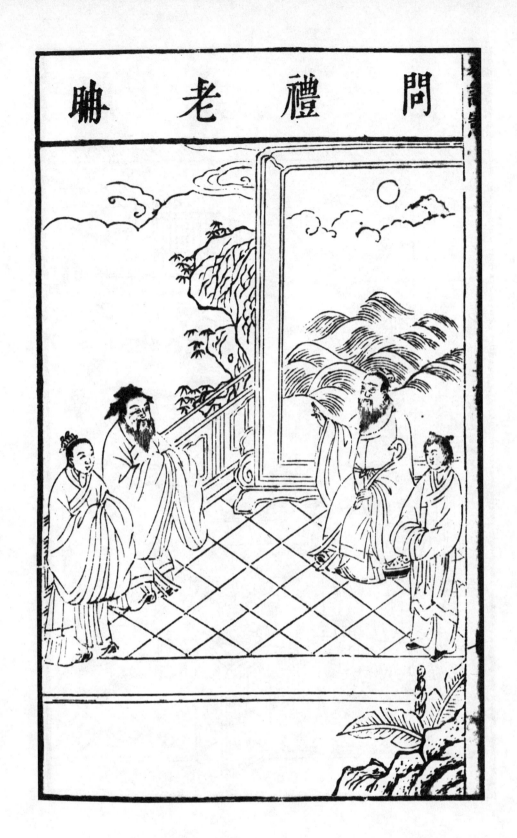

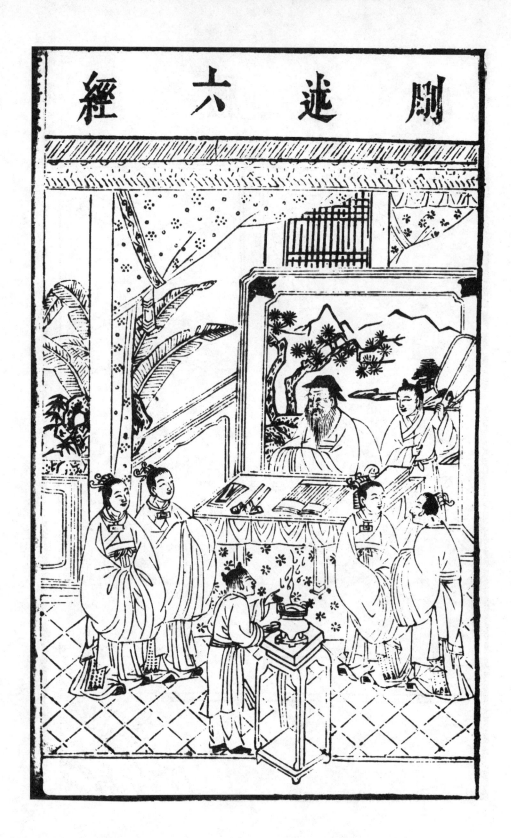

剛進六經

《帝妃春游》一卷 戏曲类

明程士廉撰。
明万历十七年（1598）刊本。
卷首冠图，单面版式。
叙唐明皇与杨贵妃春游宴乐之事。

《雅尚斋遵生八笺》十九卷　总目一卷　日用百科类

明高濂撰。
明万历十九年（1591）武林高氏自刻本。
图单面版式。
此书为古常识性的类书，包括琴棋书画、文房四宝、医学卫生等方面，具有实用价值。

大雪十一月簡坐功圖

運三太陽絡氣

時配足少陰腎君火

坐功

每日子丑時起身仰膝

而手左托兩足立右

然各五七次叩齒嚥液

吐納

治病

脚膝風濕毒氣口熱舌

夢咽腫上氣嗌乾及腫

煩心心痛黃疸腸澼陰

下濕乾不欲食面如漆

咳唾有血渴喘目無見

心懸如飢多恐常恐人

捕等症

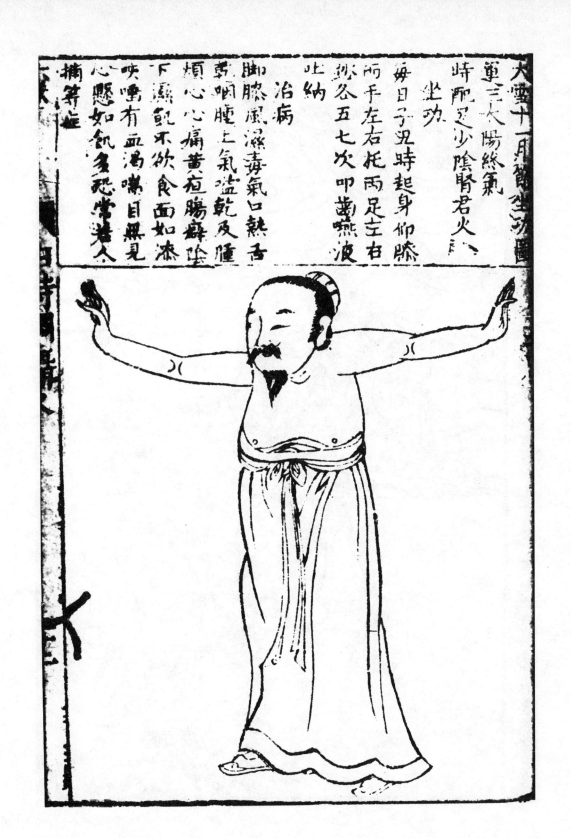

《三遂平妖传》四卷　二十回　小说类

明罗本（贯中）撰，金陵刘希贤刻。
明万历二十年（1592）钱塘汪慎修刊本。
傅惜华、北大、日本天理大学藏。

图双面版式，20×25cm。

此本插图作风，绘刻精丽，风格独特，是武林和金陵两地结合的产物，艺术性很高，为小说插图中上乘之作，惜不具绘图人。

小说讲述的中心事件，是宋代的王则起义，罗贯中根据历史事实的民间传说，以及市井流传的话本进行整理编成此书。《三遂平妖传》是中国小说史上第一部长篇神魔小说，可谓是神摩小说这一影响巨大的小说流派的先声。

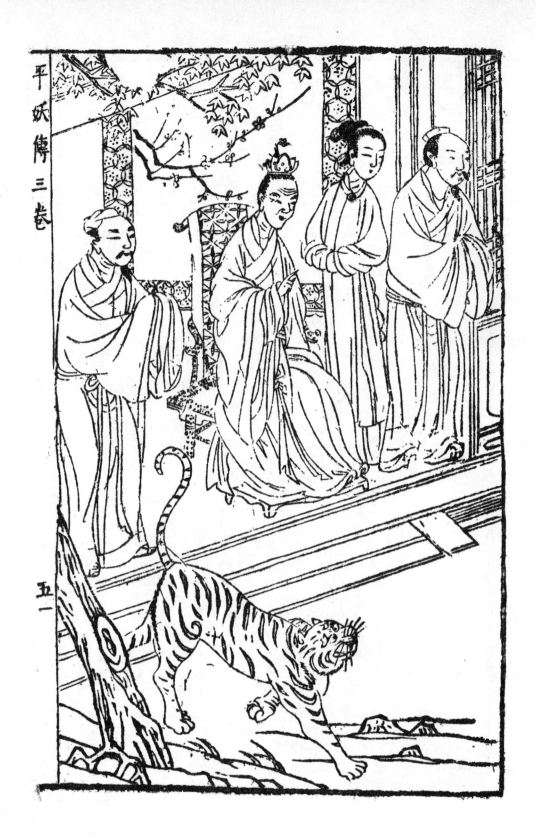

平妖傳 三卷

五一

平妖傳三卷

二

《新刻历代圣贤像赞》二卷　二册　经籍类

钱塘胡文焕校。

明万历二十一年（1593）刊本。

图单面版式。

日本蓬左文库藏。

此本前有钱塘胡文焕万历癸巳之"圣贤像赞序"；"补订历代圣贤图像小叙"等。

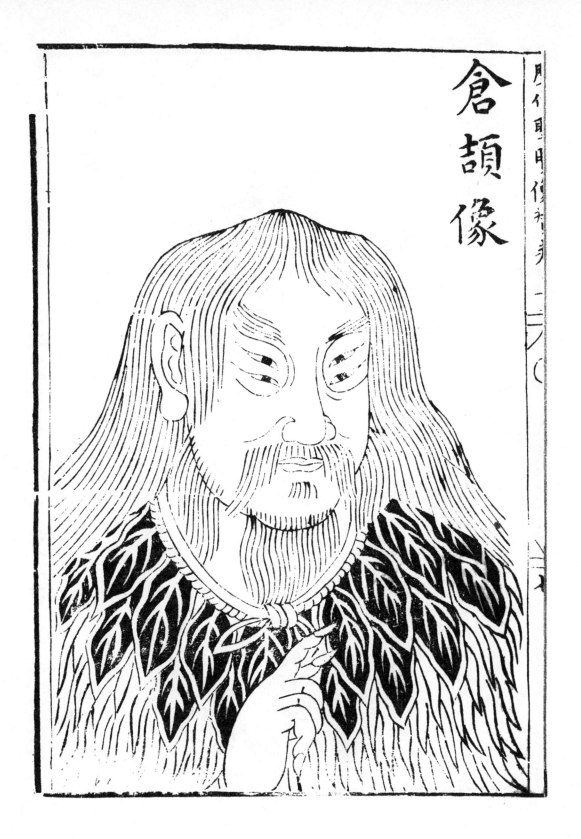

倉頡像

虞文靖公邵庵像

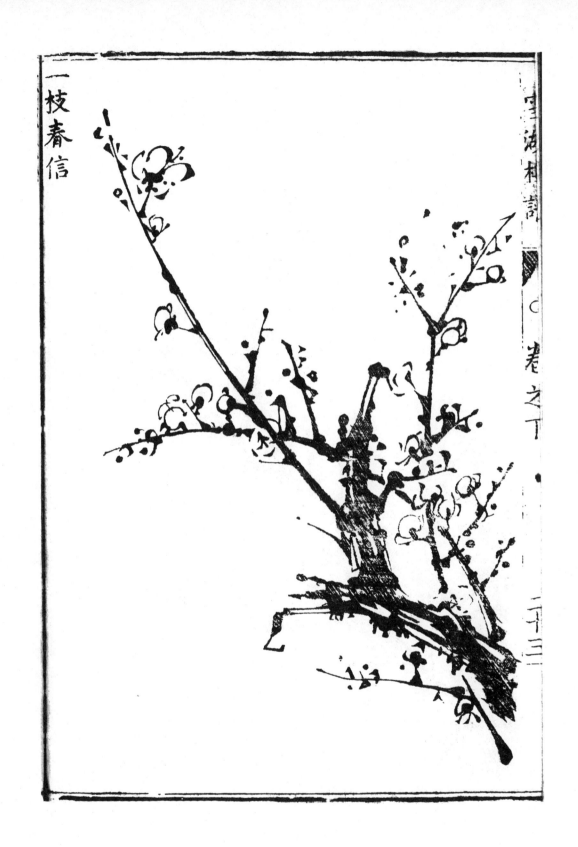

《刘雪湖梅谱》二卷　四册　画谱类

明刘世儒撰，明山阴王思任辑
明万历二十三年（1595）王思任刊本。
浙江图书馆藏。

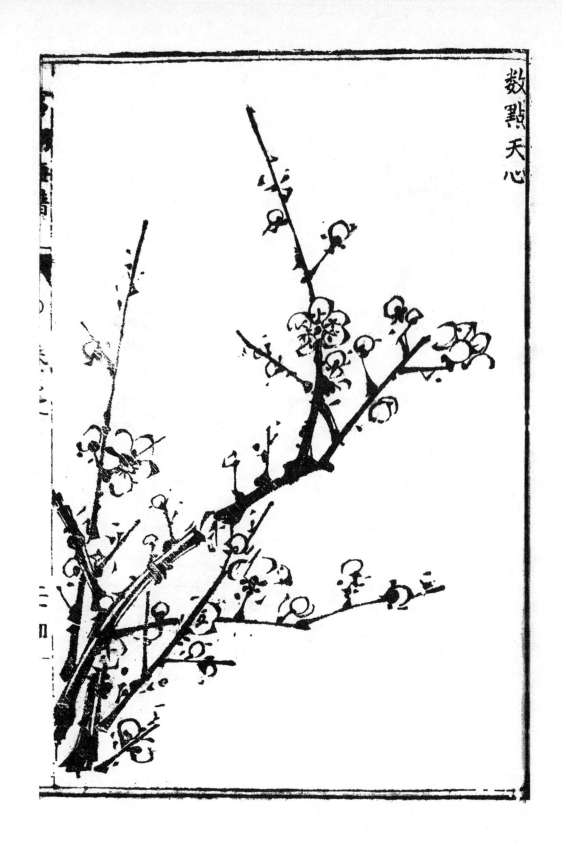

内封面刊"会稽钟氏林订"（右），"墨妙山房藏板"（左），"刘雪湖梅谱"（中大字）。

前有"里人王思任题并书"之"重修刘雪湖梅谱序"。

内有"一枝春信"、"数点天心"、"斗柄初升"等梅花谱版画二十六幅，单、双面版式，23.3×16（×2）cm。

此谱有嘉靖本，今不可得。

刘世儒，字雪湘，又字继相，山阴人，独善墨梅，学王元章，所著梅谱，有嘉靖本、万历本。

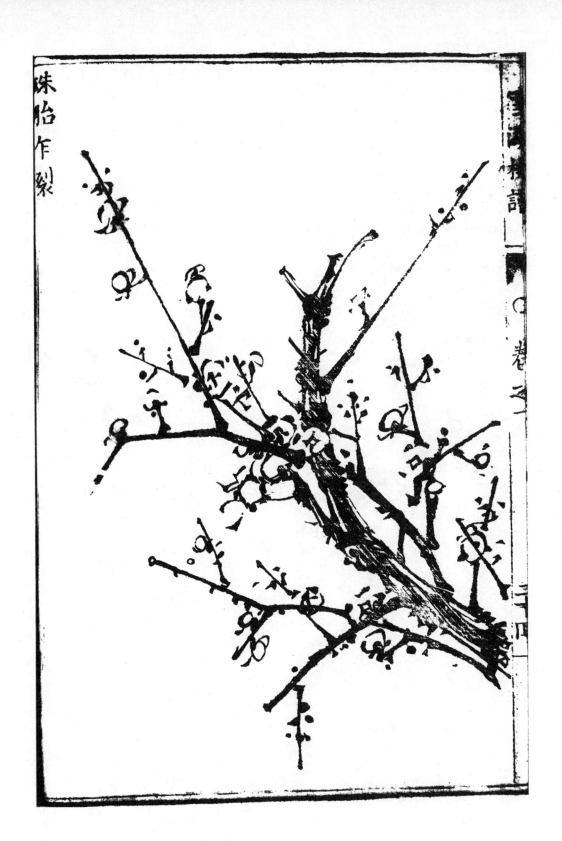

珠胎作裂

卷之一

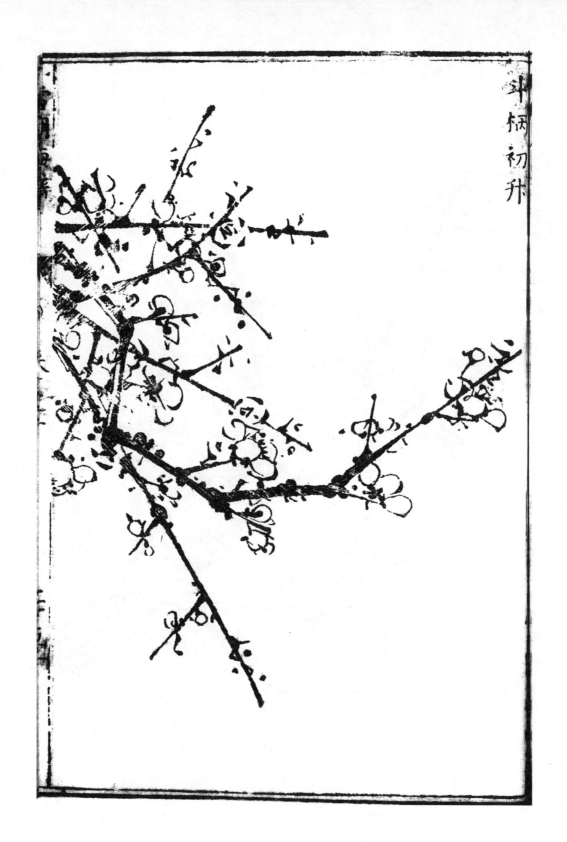

斗柄初升

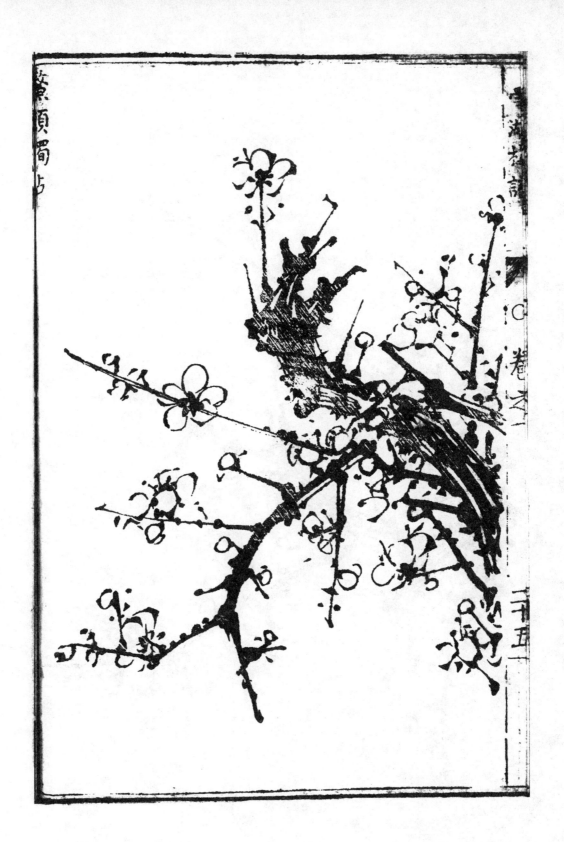

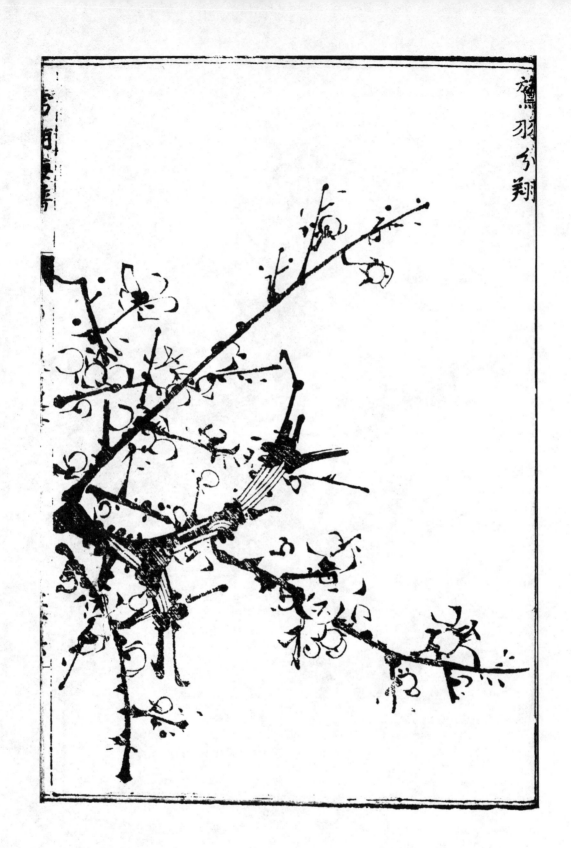

西湖皓月

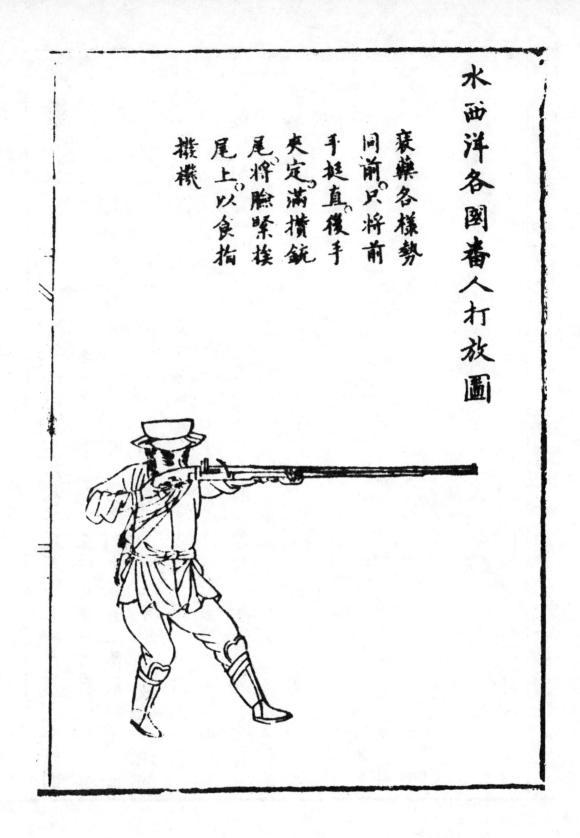

水西洋各國番人打放圖

裝藥各樣勢
同前只將前
手挺直後手
夾定滿攢銃
尾將臉緊挨
尾上以食指
攢機

《神器譜》四卷　續譜一卷　三册　譜録類

明趙士楨刻。
明萬曆二十六年（1599）浙江樂清人超士楨序刊本。
日本内閣文庫藏。

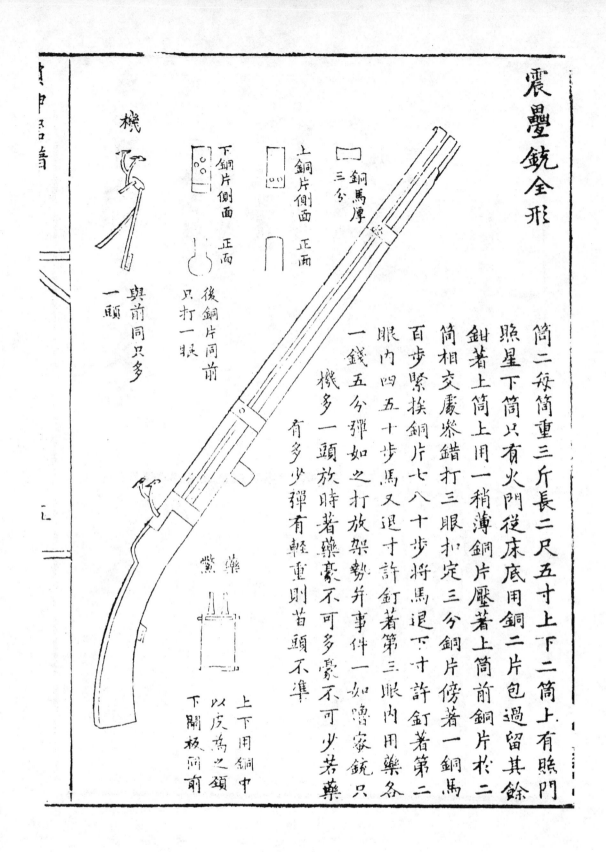

震疊銃全形

筒二段簡重三斤長二尺五寸上下二筒上有照門
照星下筒只有火門從床底用銅二片包過留其餘
鉗著上筒上用一稍薄銅片壓著上筒前銅片枕二
筒相交屢屢鳌錯打三眼扣定三分銅片傍著一銅馬
百步緊挨銅片七八十步馬又退寸許將馬退下寸許釘著第二
眼內四五十步馬又退寸許釘著第三眼內用藥各
一錢五分彈如之打放架勢并事件一如嚕嗏家銃只
機多一頭放時著藥豪不可多豪不可少若藥
育多少火彈有輕重則苗頭不準

图单面版式，23.4×17cm。

赵士桢（1553—？），火器研制家，字常吉，号后湖，乐清（今属浙江）人。

此书万历二十六年上进，备朝廷御倭之用。续谱记鹰杨三长、翼虎、奇胜等枪法及震叠铳形制，及施放铸造法
式，是一部专门讲火器的书。书中图文并茂，有较强的科学性，在思想观念和军事技术等方面，对明末清初火器
的发展，都有积极的影响。

《诠痴符四种曲》 戏曲类

明李开先、张四维原撰，陈与郊重编。
明万历二十六年（1598）海昌陈与郊自绘自刻《诠痴符四种曲》刊木。
四种插图除《麒麟坠》作风稍有不同，其他三种如出一辙，可能都是钱谷所绘。
陈与郊（1544—1611），字广野，号禺阳、玉阳仙史，亦署高漫卿、任诞轩，海宁盐官人。明万历二年（1574）
进士，累官至太常寺少卿。工乐府，雅好戏曲，著有传奇《宝灵刀》、《麒麟阁》、《鹦鹉洲》、《樱桃梦》四
种，合称《诠痴符》。

四种即：

① 《灵宝刀》二卷，图单面版式，15×11cm。

此剧系陈氏改编李开先《宝剑记》而成。演高俅之子高明垂涎林冲妻贞娘美色，欲害林冲。陆谦设计以看灵宝刀为名，诬为谋刺太尉，问成死罪。贞娘击鼓鸣冤，皇帝令开封府重审。府尹竹之辩明真相，免去林冲死罪，发配沧州。途经野猪林，得鲁智深相救。贞娘为高明所逼出逃。高明使王进携灵宝刀追赶贞娘，王进受王妈妈感动，转赠贞娘灵宝刀。林冲看守草料场，陆谦奉命焚烧草料场，企图害死林冲。林冲投奔梁山，借兵打败攻寨官兵，活捉了高氏父子。后林冲往四化庵还愿，恰逢贞娘，认出灵宝刀，二人团圆。

②《麒麟坠》二卷，图单面版式，23×14cm。

《麒麟閣》又名《麒麟坠》、《麒麟记》，

此剧演南宋名将韩世忠在未显之时，投军卧于麒麟閣（有麒麟图的地毯）上，沦落风尘之宫宦女梁红玉赠韩玉麒麟坠以订终身，"遂以麒麟坠爱作同心结而偕伉俪"。韩从军后屡建功勋，擒方腊，平苗传、刘正彦之乱，韩夫人梁红玉金山击鼓助战抗金，围金兀术于黄天荡。全剧以韩梁二人未能搭救岳飞，愤而辞官归隐作结。

白雲邊斷然未暇
傚米元章筆

唐麐陉

③《鹦鹉洲》二卷，图单面版式，15×11cm。

此剧演姜家养女玉箫为荆宝乳母所生，韦皋见而爱之，荆宝以玉箫相赠。韦皋别后杳无音信，玉箫殉情而死，再生后为川东节度使卢八座养女，与韦皋成就姻缘。剧中还插写了元稹与薛涛风流韵事，枝蔓较多。该剧因玉箫不见韦皋至，乃祷于鹦鹉洲，故剧名《鹦鹉洲》。

④《樱桃梦》二卷，图单面版式，15.9×11.2cm。刊"长洲钱谷写"。

此剧演唐代天宝年间，范阳卢生赴京应试不第，行至一僧舍听僧讲经，倦寝入梦：一青衣提樱桃篮伴其至族姑家，因得与显贵交往，得美妻，中状元，高官厚爵，极尽荣华。这其间曾经三次起落，远贬夜郎，人情冷暖，世态炎凉，一一身历。卢生一梦醒后，遂不求宦达，绝迹人世，访道求神。

嬰兆象

清謔

長洲鐵豿馬

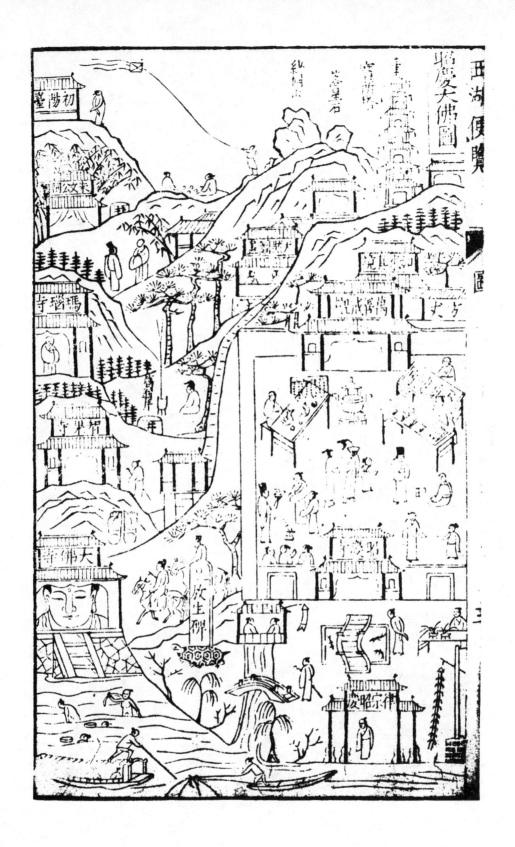

《西湖志摘粹补奚囊便览》 十二卷　地理类

明高应科编，陈有孚校，武林吴熹绘，新安黄尚中刻。
明万历二十九年（1601）武林刊本。
日本长泽规矩也藏。

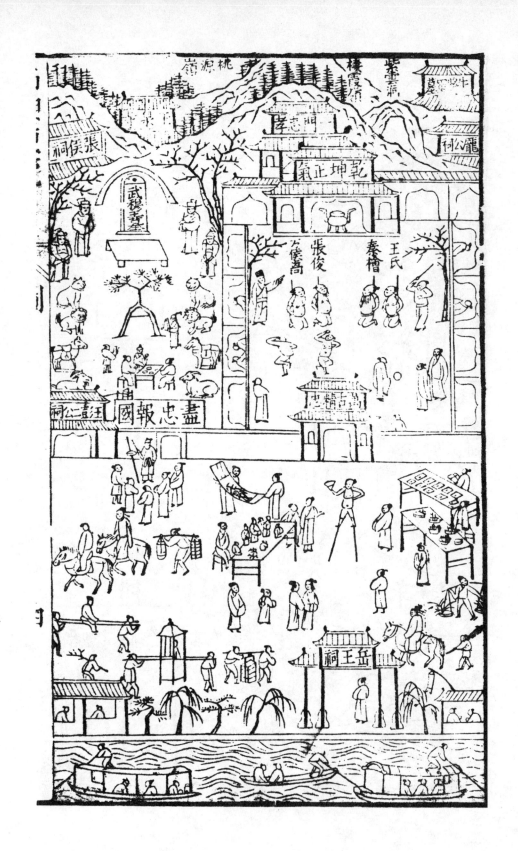

图十幅，单面版式。

刻工黄尚中，《黄氏宗谱》未载。

此书基于《西湖游览志》，按南山、北山顺序编排，并添加其他内容增补成书，为简明的向导类书。首有凡例、河道图及浙江省城图等。

《新刊剪灯余话》八卷　续一卷　小说类

署"广西左布政使庐陵李昌祺编撰，翰林院庶吉士文江刘子钦订定，上杭县知县盱江张光启校刊"。
明万历年间上杭县知县张光启校刊本。
日本天理大学图书馆藏。

图上图下文、单面版式。

此本卷首张光启序称"予刻枣"，当为浙江上杭张氏版，续集卷首有永乐甲申刘子钦书序，似为较早的刻本。

李昌祺，名祯，以字行。明庐陵人。

此书为文言短篇小说集，效《剪灯新话》而作，但比之瞿佑、李昌祺书中所反映出的那种"失职贫士"对现实社会的否定，以及对礼教和高压统治的保留态度和抗争意识要狭小得多。

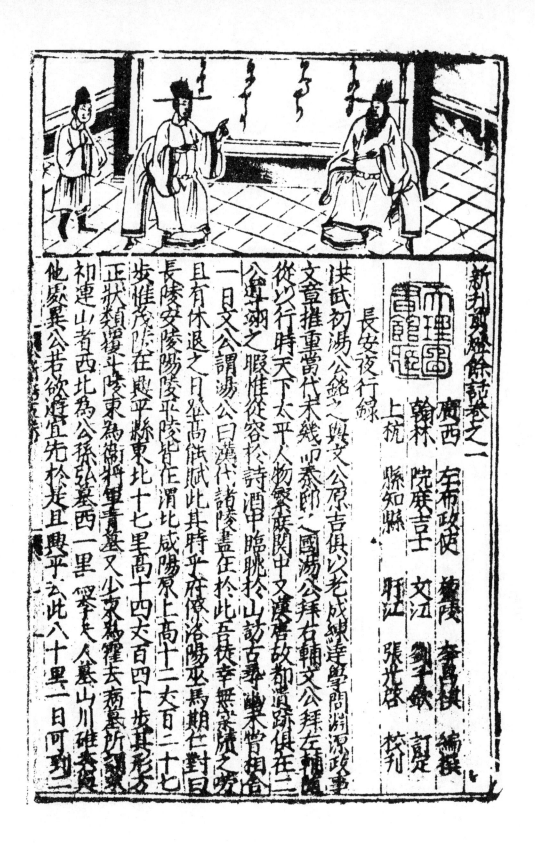

新刊耳談餘意卷之一

陝西　左布政使　　蘆陵　李貴實　編輯
翰林　院展吉士　　文江　劉士敬　訂定
上杭　縣知縣　　　旴江　張光啓　校刊

長安夜行錄

伏武初湯公銘之與文公原吉俱以老成練達夐門游湯政事
文章推重當代未幾即泰師之國湯公拜右輔文公拜左輔游
從少行時天下太平人物繁阜閭中又凌會改都遺跡俱在二
公相好之暇惟從容於詩酒申臨眺於山訪古尋幽未嘗間舍
一日文公謂湯公曰漢代諸陵盡在於此五陵幸無恙質之旁
且有休退之日盍盡高低賦此其時平在偵悵洛陽巫馬期亡對曰
長陵安陵陽陵皆在渭平縣皆渭平陵咸陽原上高十二丈百二十七
安惠陵陵在興平縣東比十七里高十四丈百四卜步其形方
正狀類覆斗陵東為衛將軍青塚又少文敬霍去病塚所別為方
初連山者西比為公孫弘塚西一里翠人人墓山川雄秀及
他衾異公若欲遊宜先枌廷且興平云此八十里一日可到一

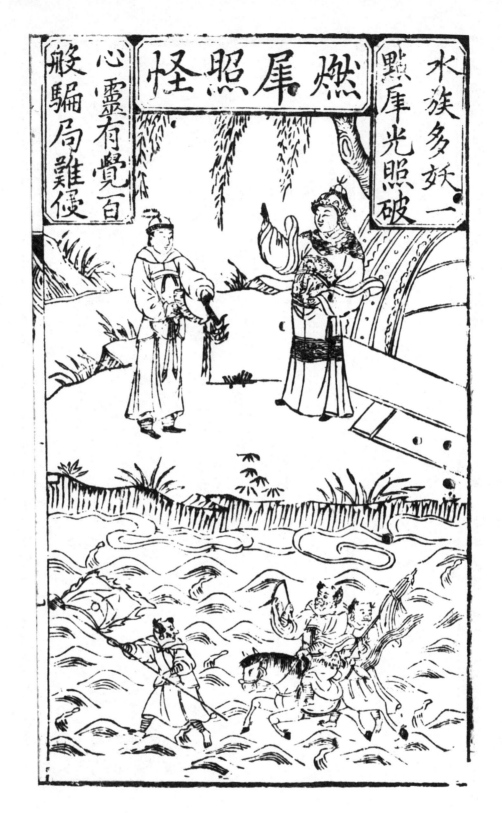

《鼎刻江湖历览杜骗新书》 四卷　二十四类　公案小说类

明浙江夔衷张应俞著。
明万历年间（约1615）浙江书林陈怀轩存仁堂刊本。
日本东京大学东洋文化研究所藏。
图四幅，单面，图上刊图目，两侧五字四行诗文。
内封面刊"杜骗新书"及"存仁堂陈怀轩梓"。书署侦探公案类，收二十三类行骗之术（目录作二十四类），正
文首题全书名，下刊"书林□□□梓"，实为版片易主，改头换面之作。

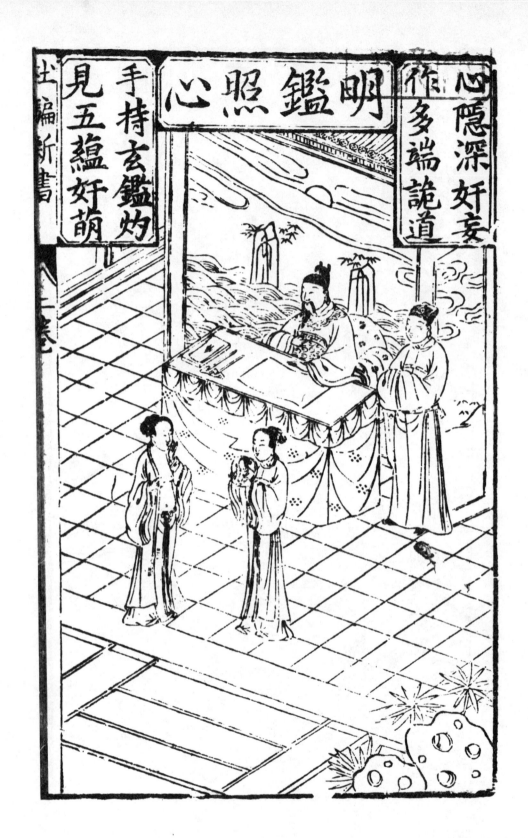

明鑑照心

心隱深奸妄
作多端詭道

手持玄鑑灼
見五蘊奸萌

出編新書

卷

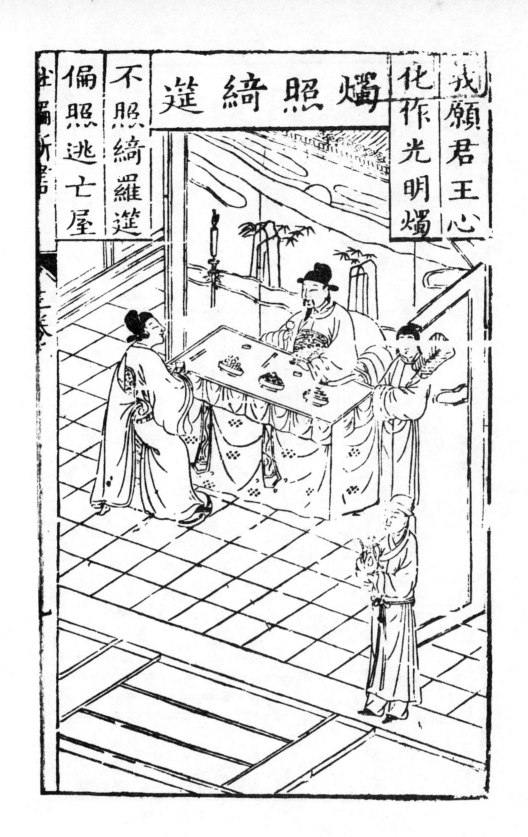

燭照綺筵

戎願君王心
化作光明燭

不照綺羅筵

偏照逃亡屋

偏照所居

身似菩提樹
心如明鑑臺
時時勤拂拭
勿使惹塵埃

心如明鑑
正編/新篇

拍手歌

今岁收成分外多
更无官府没差科
六家唤得酶乜醉
浅斟低唱拍手歌

木槿四月间将树枝扳着地以土压之
至五月自生根一年后凿断八月移栽
菊菊种不一清明前分种去老根先将
水浇活次用棕鸡鹅毛浸水浇之畏水
亦可臭初时防菊虎虫伤嫩枝如被伤
处即掐去二三分许则不蛀立梅后其
蕊自无掐去小繁蕊并则花大菴间可接
合也

《文会堂增订不求人真本》 百科全书类

图出《万宝全书》一卷，附《订补全书》一卷
明烟水山人纂辑。
明万历年间（约1600）醉花居版。
日本东京大学东洋文化研究所藏。

上文下图月光型及图嵌文中版式。

内封面刊书名"文会堂增订不求人真本","新增天星、地契、五岳、贵州新郡图及近科状元"等，正文刊"敬堂订补万宝全书"，版心刊"订补全书"。

此书为为百科小全书类。

上簇歌

蚕上簇俱透体明
吐絲作繭自經營
做得蘭多森唱來
怕寒要借火烘籠

端香有数種惟紫花華青厚者最香惡
温是日用小便或洗衣灰水澆之可殺
蚯蚓用梳头垃圾壅其根則兼綠梅雨
蒔折枝插土中自生根春臘月皆可栽
山茶春間或臘月皆可移栽以單葉者
接千葉其花盛其樹久
茶二月間種每坑下子数粒待長移栽
雜三四尺許常以淸水澆灌三年可摘

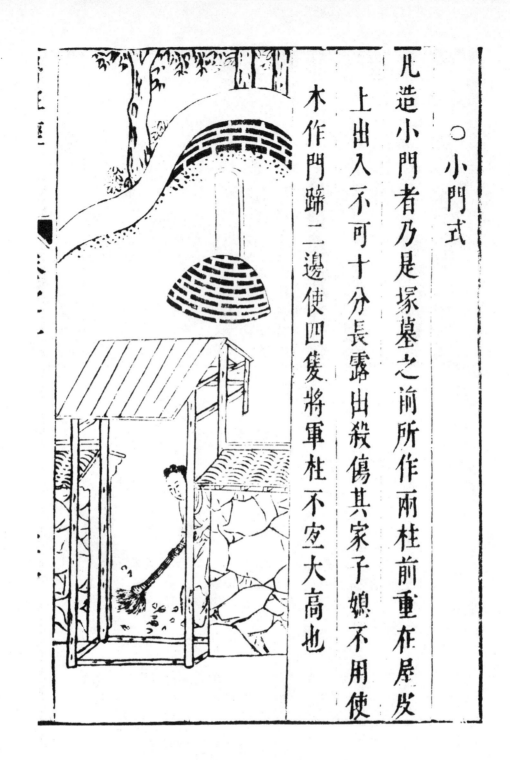

○小門式

凡造小門者乃是塚墓之前所作兩柱前重在屋皮

上出入不可十分長露出殺傷其家子嫂不用使

木作門蹄二邊使四隻將軍柱不宜大高也

《新刊京板工師雕镌正式鲁班经匠家镜》 四卷　科技类

午荣编。
明万历年间武林刊本。
西谛藏。
图单、双面。
此本绘刻精细，它是现知仅存的一部出于工匠之手且图文兼备的木工营造专著，是研究明代民间建筑及明式木器家具的重要资料。"匠家镜"意为营造房屋和生活用家具的指南。

《顾氏画谱》（又名《历代名公画谱》）不分卷　画谱类

明武林顾炳编，旌德刘光信刻。
明万历三十一年（1603）武林双桂堂陈居恭序版。
上海图书馆藏。
图单面版式，26.8×18.3cm，无边框。
顾炳，字黯然，号怀泉，以画名于世，召授中秘，供奉内廷，所见皆临其副本。
刘光信，安徽旌德人，所见旌德刻工，以刘光信为早。
此本前有余玄洲、朱之蕃等序。并有顾炳谱例六则。选编晋唐至元明画家如顾恺之、张僧繇、阎立本、吴道子、赵
孟頫、唐寅、董其昌等一百〇六图。画谱缩小其尺幅，仿笔意而成，可谓细摹精刻，颇费经营。此书有多种刻本。

《北西厢记》 戏曲类

此本全题书名卷册待考。
元王德信撰，□□绘，黄观父刻图。
明刊本。
安徽博物馆藏。

图双面版式。

图中刊"囗云"朱文一方，似为画家印记。右下角刊"黄氏观父"印，当为刻工印章。查《黄氏宗谱》载观福（二十六世），迁杭州，父黄镐，刻有《古列女传》插图，观父当为黄家迁移外地的刻工。此书亦当刊于金陵苏杭间。

据周芜先生论考，此书为明翻刻初印本，全书名待考。

《顾氏画谱》（又名《历代名公画谱》）不分卷　画谱类

明顾炳辑摹。
明万历四十一年（1613）陈居恭刊本。
安徽博物馆、日本内阁文库藏。

单面，27.5×19.8cm。

陈居恭序版，顾氏后代"男三锡、三聘"翻刻本。

顾氏原刊本为万历三十一年双桂堂版，现存有吴凤台、刘光信与顾氏自刻本。因系顾炳摹辑，一手经营，故又名《顾氏画谱》。

《风流绝畅图》不分卷　一册　谱录类

传唐寅绘，新安黄一明刻。

明万历三十四年（1606）刊本。

日本藏。

图二十四幅，单面版式，用墨、蓝、红、绿、黄五色套印。

图画来自唐寅的春宫画，大至居室厅堂，小至花草山石，以及花瓶、插花、灯烛等饰物，不仅设色明丽，刻印也非常精致。

《图绘宗彝》八卷　六册　画谱类

明杨尔曾辑，新安蔡冲寰（如佐）绘，黄德宠（玉林）刻。
明万历三十六年（1608）武林杨氏夷白堂刊本。
日本内阁文库藏。

图单、双面版式，21.6×29cm。

编者杨尔曾，字圣鲁，号雉衡山人，又号夷白堂主人，别署卧游道人，草玄居士，武林人，著作甚丰，著有《仙媛纪事》、《杨家府演义》、《韩湘子传》等。所刻多附图，是一位作家兼书肆中人，夷白堂是他在杭州主持的书坊，草玄居或为在苏州的分店。

黄德宠，字玉林，迁苏州，刻有草玄居本《仙媛记事》、《净明宗教》，并在苏州刻有《汝水巾谱》等插图。

此本每卷前载画论，后以图示。卷一人物山水，收四十二图；卷二翔毛花卉草虫，收五十六图；卷三梅谱，收八十七图；卷四竹谱，收六十三图；卷五兰谱，收三十六图；卷六走兽杂画，收四十九图；卷七各家画论，无图；卷八各种画法介绍，大低据周履靖编《夷门广牍·画薮》五种增润而成。

柳

魚舡

圖會宗夷

卷

《新镌海内奇观》十卷　十册　地理类

卧游人（杨尔曾）撰，钱塘陈一贯、郭之屏绘，新安汪忠信刻。
明万历三十七年（1609）夷白堂刊本。
上海图书馆、国家图书馆、安徽博物馆、北京大学、西谛等藏。

图单、双面及多页连式，22.6×14.7cm（单面尺寸）。

此本以图为主，补以文字说明。收全国各地风景名胜（名山大川、古刹名胜）一百三十余幅，图中并标出山名古迹，旨在导游，是一部颇有影响的山水版画集。

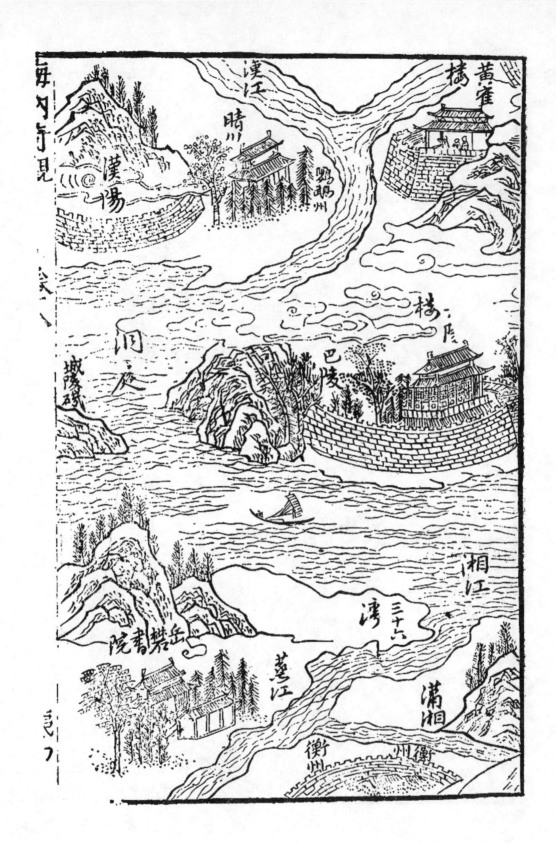

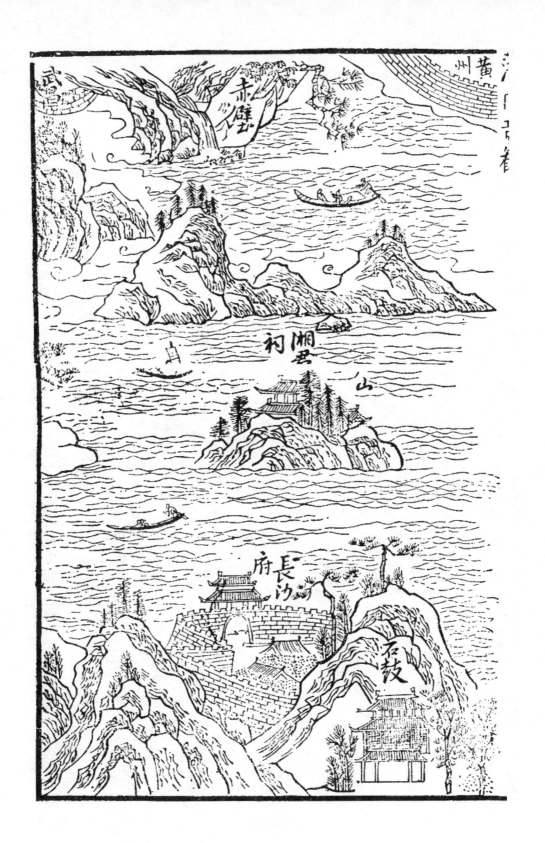

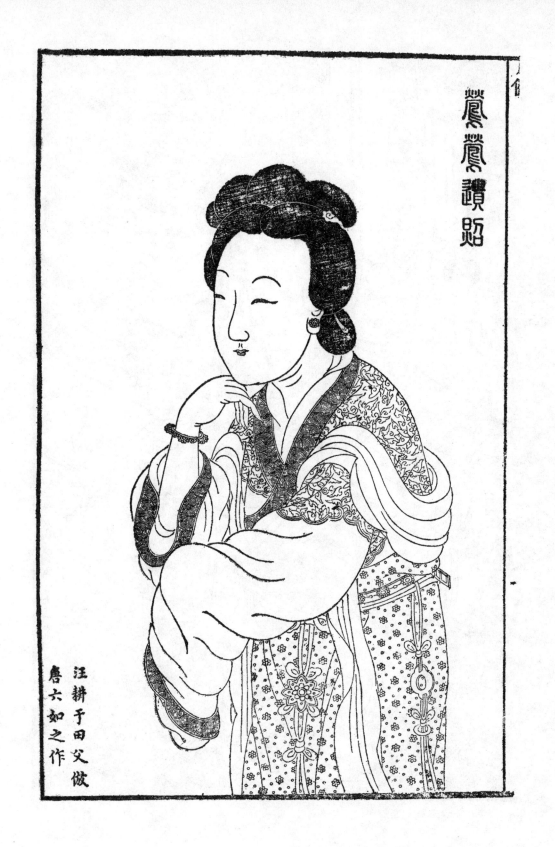

鶯鶯讀貼

汪耕于田父做
魯六如之作

《元本出相北西厢记》二卷 四册 《释意》一卷 戏曲类

元王德信撰，关汉卿续，明李贽、王世贞评，汪耕绘，黄一楷、黄一彬刻。
明万历三十八年（1610）起凤馆刊本。
西谛、傅惜华等藏。

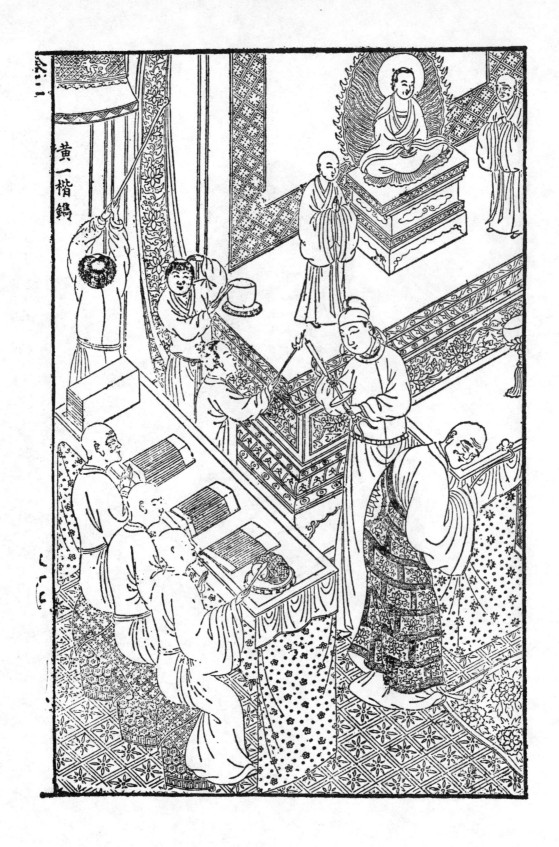

卷首冠单面图"莺莺遗照"一幅，署"汪耕于田仿唐六如之作"，20.8×13.6cm；文中图为双面版式，
20.8×27.2cm。
黄氏兄弟所刻《南琵琶记》、《北西厢记》及《浣沙记》三种插图，风格一致，属典型的徽派版画，很可能都是
起凤馆刊本，且都刊于杭州。

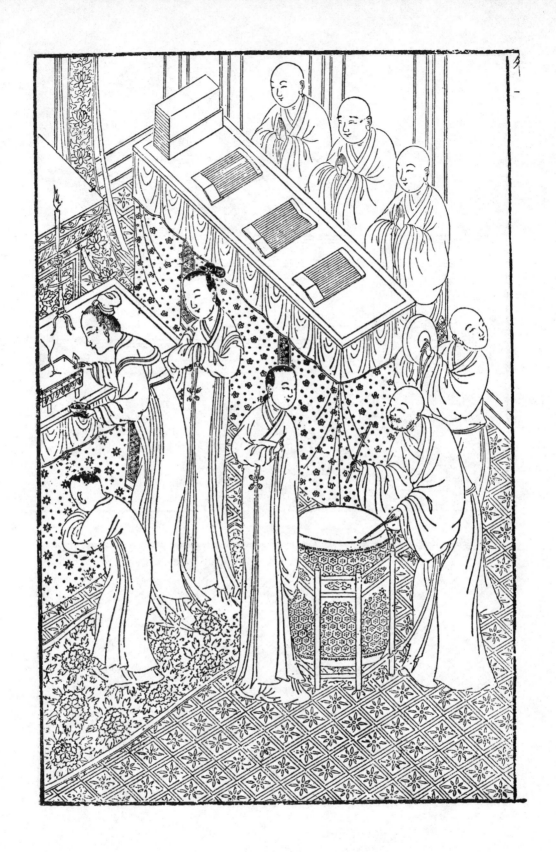

此剧演书生张珙与相国小姐崔莺莺在普救寺一见钟情，但二人爱情遭到崔母老夫人的反对。当时叛军孙彪作乱，兵围普救寺。老夫人答应，如果张生能退贼军解除围困，即可与莺莺成亲。张生请兵解围，功成以后，老夫人却背弃许诺，从中作梗。多亏丫环红娘热心帮助，张生与莺莺才得私自结合。老夫人发觉后，因碍于相国家声，勉强承认婚事，但要张生立即上京应考，张生与莺莺被迫分离。后张生一举得中，二人结为伉俪。

二（一）

二（二）

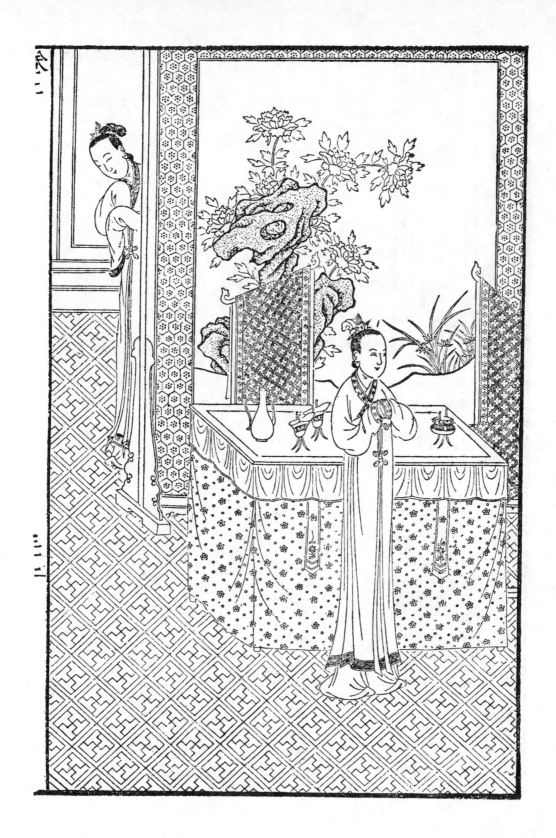

《元本出像南琵琶记》三卷　戏曲类

元高明撰，明李贽评，《释意》一卷，明罗懋登撰。黄一楷、黄一彬、黄端甫同刻。
明万历三十八年（约1610）前后武林起凤馆刊本。
日本静嘉堂文库藏。

图双面版式，21.1×27cm。

高明，字则诚，号菜根道人，浙江瑞安人，元末戏曲作家。

此剧演蔡伯喈赴京应试，妻赵五娘在家奉侍翁姑。蔡在京得中状元，招赘于牛相府。原籍遭受饥荒，五娘求乞进京寻夫，最后得牛女之助，与蔡伯喈团聚。是一部表现悲欢离合、全忠、全孝的故事，曲调拔萃前人，情节感天动地。

削愁萬種無語
悲東風

百甬卷上
二

《李卓吾先生批评西厢记》二卷　戏曲类

元王实甫撰，关汉卿续，明李贽评，赵壁绘，黄应光刻。
明万历三十八年（1610）武林刊《容与堂六种曲》版。
日本宫内厅书陵部藏。

卷首冠图二十幅，双面版式，22.5×26.6cm。

卷上一至二页图中署"黄应光镌"，卷下七至八页图刊"庚戌夏日摹于吴山堂，无瑕"，九至十页刊"绛雪
道人"。

赵璧，字无瑕，号绛雪道人，由拳（嘉兴）人。

《容与堂六种曲》说法不一，有《玉合记》、《幽闺记》、《红拂记》、《西厢记》、《会真记》、《蒲东记》
六种之说，也有《玉簪记》、《香囊记》、《浣沙记》、《红拂记》、《玉合记》、《西厢记》之六种之说。

雪浪拍長空天際
秋雲捲竹索纜浮
橋水上蒼龍偃

遮遮掩掩穿芳
徑料應小脚兒
難行

实瞻空瞻一片云

毛毛光二

《李卓吾先生批评琵琶记》二卷　四册　戏曲类

元高明撰，明李贽评，由拳赵璧（无瑕）摹图，黄应光刻。
明万历三十八年（1610）虎林容与堂刊本。
西谛藏。

图双面版式，22×28cm。

卷首附图，构图别致，设境幽美，层次分明，诗情画意，相映成趣。高氏的《琵琶记》插图本有十数种之多，此本应属上乘之作。

容与堂主人不知为何人，为杭州名肆。

灞城桃李屬春官

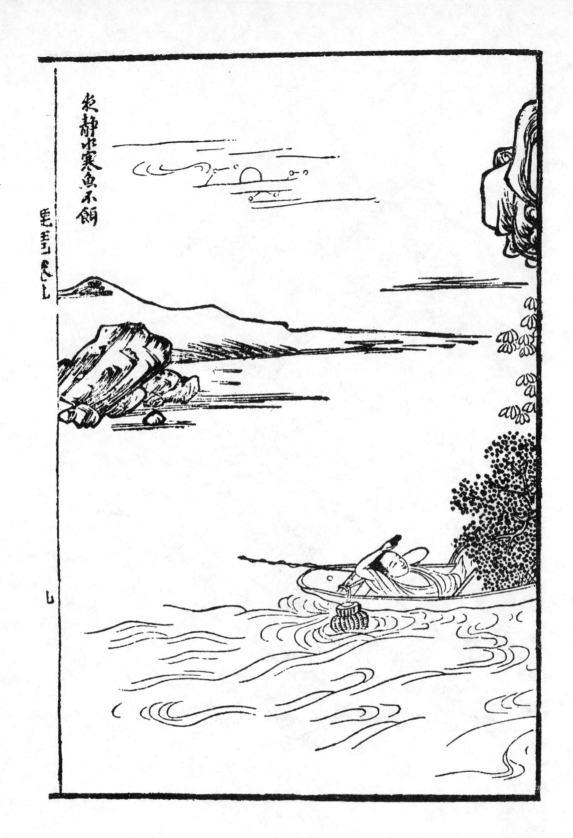

梦到家山又被罝
竹敲風鷺断

《李卓吾先生批评玉合记》二卷　二册　戏曲类

明梅鼎祚撰，李贽评，黄应光、姜体乾刻。
明万历年间（约1607—1619）刊《容与堂六种曲》本。
国家图书馆、日本宫内厅书陵部藏。

图二十幅，双面版式，22×28cm。

姜体乾，徽州刻工。

此剧演安史之乱，蕃将沙咤利好色而惧内，设法骗柳氏到家，却为母亲领去。几年后，战火兵马摧残，长安已非旧貌，韩与柳氏虽幸而在郊外偶然相遇，但耳目甚多，不能相认。翌日，柳氏把装有香膏和同心结的玉盒交给韩，后来由韩友人乘沙咤利外出行猎之际，匹马单骑诳进沙府，请出柳氏，使夫妻重圆。

城下獵葦蒙番

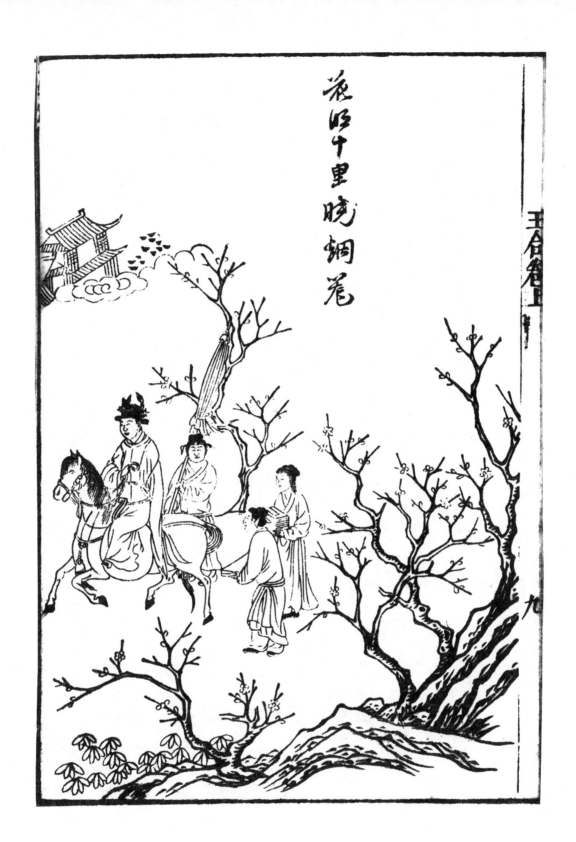

卻憶江湖
冷明月
石橋寒

绣窗风雨促残丰
莺花又遍春园

《李卓吾先生批评玉簪记》二卷　戏曲类

李贽评、凤梧刻。
明万历年间刊《容与堂六种曲》本。
日本宫内厅书陵部藏。
图双面版式，22.5×26cm。

此本亦不多见，绘刻精工，当列上乘。刻工凤梧，所刻版画仅见此本。

此剧演南宋书生潘必正自幼与陈娇莲订有婚约，后金兵南侵，娇莲在战乱中与其母失散，流落金陵，入女贞观为道姑，取法名妙常。必正在临安应试落第，羞于回家，寄居其姑母潘法诚主持之女贞观中攻读，与妙常相识，萌发了爱慕之心。一日，妙常奏琴，潘以琴曲挑之，两人相恋。事为观主察觉，乃促必正离观，再次赴试，并亲送至江边，令其立即登船启程。妙常获悉，急雇一叶小舟追至江心，与必正互赠玉簪、扇坠为信物，挥泪话别。嗣后，必正进士及第，迎娶妙常同返故里，才知父母早年为其订亲之娇莲即是意中人妙常；妙常亦与母重逢，合家团圆。

一蓑風月老漁竿

一陣春來
閣前桂陰

抱琴弾向月明中

《李卓吾先生批评幽闺记》二卷　二册　戏曲类

元施惠撰，明李贽评，谢茂阳刻。
明万历（约1607—1619）容与堂刊本。
西谛、日本宫内厅书陵部藏。
图双面版式，22.5×26.6cm。

谢茂阳，徽州刻工。

此剧演金末蒙古军队南侵，金兵部尚书王镇奉旨往边地议和。时蒙军直逼大都，王镇之女瑞兰与母于兵乱南逃中失散，秀才蒋世隆则与其妹瑞莲失散。在相互寻觅之间，王瑞兰与蒋世隆巧遇，二人假作夫妻结伴而行；王镇妻途中偶遇世隆之妹瑞莲，认为母女。蒋世隆与王瑞兰途经广阳镇，投宿旅店，经店主夫妇撮合而正式成亲，婚后蒋世隆患病，淹留旅邸。王镇奉旨议和成功，回朝复命，途中亦投宿此店，父女相会，得知瑞兰私嫁蒋世隆，大怒，逼女随其归家。归途中又与其妻及蒋世隆之妹瑞莲相遇，遂同赴汴梁。后蒋世隆状元及第，奉旨与王镇之女结亲，夫妻兄妹团圆。

弯弓沙塞射
双鹏

凄凉逆旅人千里

《李卓吾先生批评红拂记》 二卷　戏曲类

明张凤翼撰，黄应光、姜体乾刻。
明万历年间武林容与堂刊《容与堂六种曲》本。
日本宫内厅书陵部藏。
图双面版式，22.5×26cm。

一段相思畫
面看

张凤翼，字伯起，号灵虚，江苏长洲人，著有《阳春六集》等。

全本据杜光庭《虬髯客传》而略加增饰。剧演隋代布衣李靖往见越公杨素，杨府中执红拂的侍妾爱慕李靖姿貌魁秀，入晚奔到李靖住处，大胆表露心迹，要求偕同出走。李靖得遇红颜知己，惊喜不已。出逃途中又和虬髯客相遇，虬髯客与红拂女义结兄妹。李靖夫妇投奔李世民，起初不为信任，后来屡建战功，又东征新罗、扶桑、扶余、高丽，无往不胜。乐昌公主原与红拂同为侍妾，后来杨素开恩，使她与丈夫徐德言团圆；李靖与徐德言共在唐朝获官，虬髯客与徐海客则远走海外称雄。

匹馬瓬遲愁日暮

回首晉揚天碧煙
樹幾家渾未識

《李卓吾先生批评金印记》二卷　二册　戏曲类

明苏复之撰，李贽评。
明万历年间武林容与堂刊本。
日本宫内厅书陵部藏。
图双面版式，19.6×27cm。

此本绘刻工致，惜不具绘刻人姓氏。

此剧演战国时儒士苏秦学识渊博，但一时难展抱负，而其家人谓其迂腐无能，总是嘲笑凌辱他。只有叔父了解苏秦的抱负，十分同情他，一日，听说秦国挂榜招贤，便指引苏秦前去应招。苏秦来到秦国，不被录用。当他回到家里，受到家人辱骂。苏秦不堪凌辱，欲投井自尽，被叔父拦住，收留回家。苏秦发愤读书，不久，魏国挂榜招贤，叔父又指引苏秦前去应招。至魏国后，游说六国，合纵以抗秦，终因伐秦有功，为六国君主所推崇，封他为六国都丞相，赐以金印。苏秦衣锦还乡，家人迎接，而苏秦将家人撇在一边，先来到叔父家中，拜谢叔父。后得叔父劝说，见了家人，并团聚。

綠楊枝上子規啼

榴花簇〻放枝頭

《李卓吾先生批评古本荆钗记》二卷　二册　戏曲类

明朱权撰，李贽评。
明万历年间刊本。
西谛、国家图书馆藏。

图八幅，双面版式，19.6cm×27cm。

此剧演贫士王十朋以荆钗为聘礼，与温州贡元钱流行之女钱玉莲婚配，十朋考中状元后，万俟丞相欲招为婿，十朋拒绝，万俟怒而将他改授边远的潮阳。十朋的学友孙汝权谋娶玉莲，设法灌醉送信的承局，窜改十朋家书为招赘丞相府，让妻子改嫁孙郎妇。钱母逼女改嫁，玉莲投江自尽，却为福建钱安抚搭救，认作义女。王母抵京，十朋方知家书被改，妻子已死。五年后，十朋任吉安太守在道观追荐亡妻，与玉莲相逢。

《李卓吾先生批评明珠记》二卷　四册　戏曲类

明陆采撰，李贽评，黄端甫刻。
明万历年间武林容与堂刊本。
大连图书馆藏。
图十四幅，双面版式，20.2×27cm。

此书大连图书馆馆藏目录题"李卓吾先生批评无双传"。此书缺内封面，首有"明珠记总评"，目录题"李卓吾先生批评明珠记"，正文题"李卓吾先生批评无双传明珠记"，版心题"李卓吾先生批评明珠记"。
据周芜先生著称，此本为黄端甫刻，然笔者未见图版中有刻工"黄端甫"或"端甫"之署名。刻工黄端甫常与黄应光、黄一楷、黄一彬、黄一凤等人在杭州同刻一书，《黄氏宗谱》不载端甫，据周芜先生论考，黄端甫可能是他们中某一位的别名，所刻有十余种书籍插图，当为黄氏寓武林之名家。
此剧演王仙客之未婚妻刘无双因逢兵难相隔，无双于兵变弭平后收入宫中为宫女，仙客多方访求，终知其下落，请侠士古押衙，以神奇毒药令无双死而复苏，仙客终与其妻重会。

夾道綠槐陰重

客穿頭

梧月餘幾影

近對庭中菱
桂莊

依依殘月下簾鉤

一燈孤影照人愁

《重刻订正批点画意西厢记》 五卷 四册 戏曲类

此本别题《徐文长先生批评西厢记》。
元王德信撰，明徐渭评，虚受斋主人王生（以中）绘，黄应光刻。
明万历三十八年（1610）前后刊本。
西谛藏。
图双面版式，18.3×27cm。
图版绘刻技法同夏缘宗所镌《西厢记考》。

九紋龍大閙
史家村

《李卓吾先生批评忠义水浒传》 一百卷　一百回　小说类

元施耐庵撰，明李贽评，吴凤台、黄应光刻。
明万历三十八年（1610年）虎林容与堂刊本。
原件日本藏，今国家图书馆藏一部。
图二百幅，每卷卷首冠图两幅，单面版式，22.5×13.3cm。

史大郎夜走
華陰縣

鲁提辖拳打
镇关西

花和尚倒拔垂楊柳

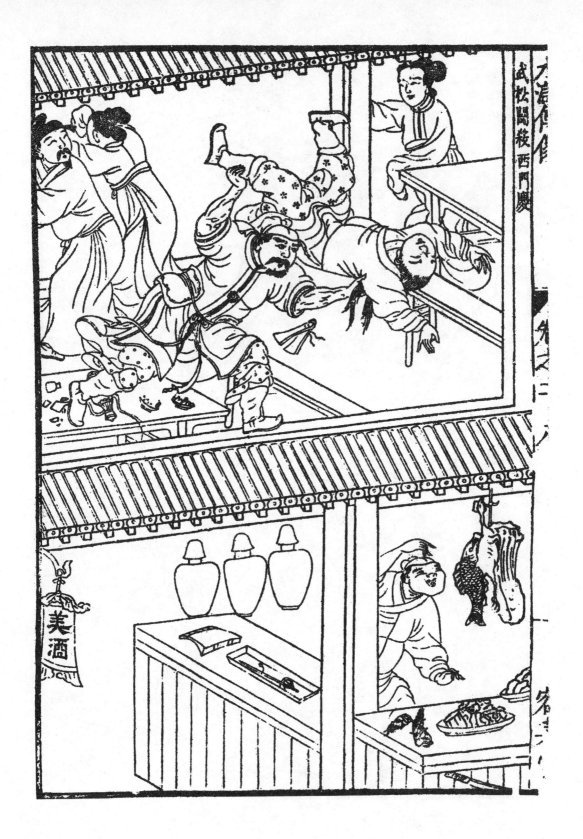

武松鬬殺西門慶

毋夜父孟州
道賣人肉

武松醉打蔣門神

鎮三山大鬧青州道

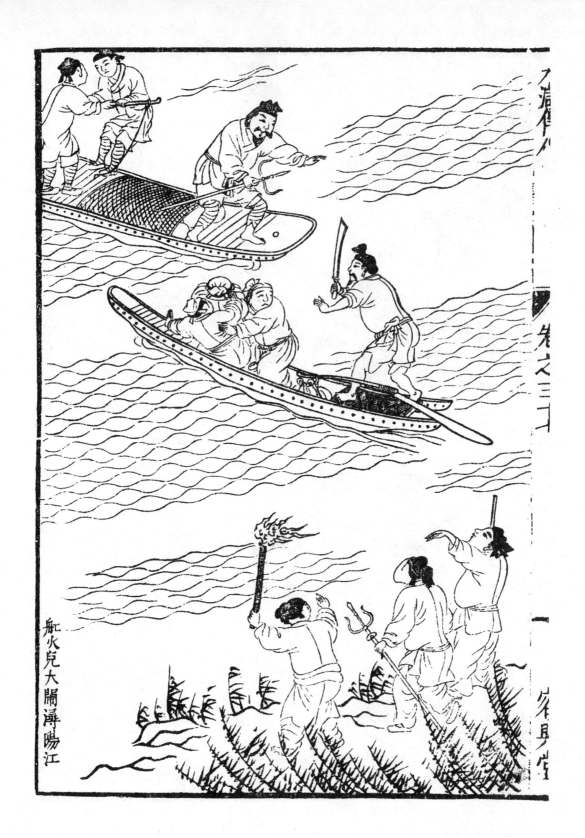

艄火兒大鬧潯陽江

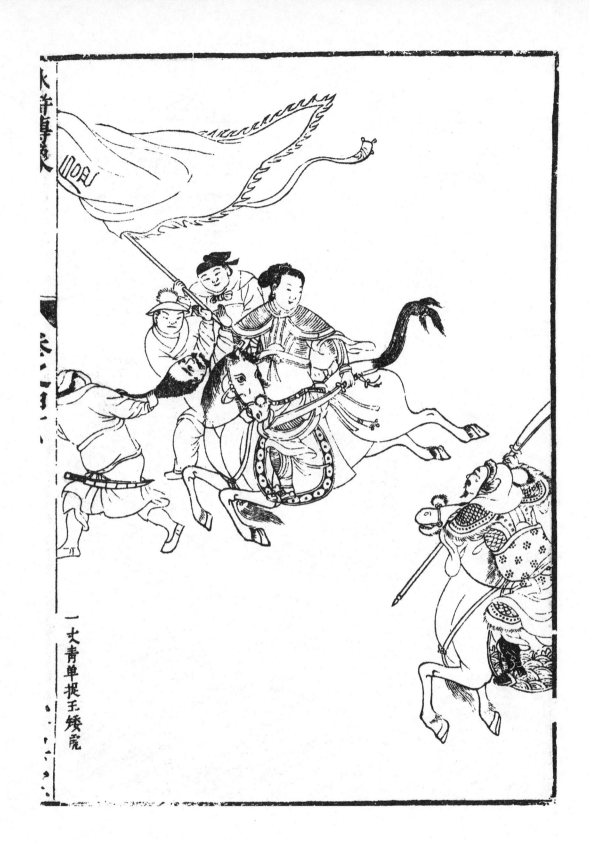

《大雅堂杂剧》四卷　附《四声猿》四卷　一册　戏曲类

明汪道昆撰，徐渭撰，黄伯符刻。
明万历年间刊本。
西谛藏。

图四幅，双面版式，18.8×26.6cm。

剧叙皆为充满浪漫色彩的爱情故事，图契合剧情中心，背景铺陈繁缛绮丽，镌刻工细。

汪道昆（1525—1593），字伯玉，号南溟，又号太函，晚号函翁，安徽歙县人。著有《太函集》120卷，与王世贞同时，文名并称。

四剧即：

《高唐记》即《楚襄王阳台入梦》，演楚襄王游云梦，在梦中和巫山神女相会的故事。

《洛神记》即《陈思王悲生洛水》，演甄后鬼魂托名洛水水神和曹植相会的故事。

《五湖游》即《陶朱公五湖泛舟》，演春秋时越灭吴后，越大臣范蠡感越王勾践不可共安乐，乃携西施避五湖；

后又感于渔翁夫妇之言，觉得自己虽身隐而仍名彰，乃进一步以求身名俱隐。

《京兆记》即《张京兆戏作远山》，演汉京兆尹张敞为妻子画眉的故事。

《吴越春秋乐府浣纱记》别题《李卓吾先生批评浣纱记》 二卷 戏曲类

明梁辰鱼撰，黄鸣岐（一凤）、黄一楷、黄一彬、黄叔吉（应祥）同刻。
明万历年间（约1598—1619）武林刊本。
西谛藏。

图双面版式，20.4×26.4cm。

此本插图作风与《环翠堂乐府》诸本插图相近。

此剧演越王句践被吴王夫差大败后，用文种、范蠡之计，为夫差洗马尝粪，又献美女西施，并贿赂吴太宰伯嚭，终得回国；勾践于是卧薪尝胆，力图再起。夫差中越国反间计，诛忠臣伍员，沈溺酒色，终至败亡；范蠡则于功成后，偕西施隐退于湖上。《浣纱记》是一出极为崇高而苦涩的爱情悲剧。在戏剧史上通常被认为是第一部用改革后的昆山腔谱曲并演出的传奇剧本。

《重刻吴越春秋乐府浣纱记》二卷　戏曲类

明梁辰鱼撰。
明万历年间武林阳春堂刊本。
国家图书馆藏。
图双面版式。

《吴骚集》四卷　散曲选集

明太原王穉登选，虎林张琦校，陈继儒序，黄应光、黄端甫刻。
明万历四十二年（1614）尚白斋刊本。
台湾藏。

图十六幅，双面版式。

此本插图与万历版殊异，书内插图乃《乐府先春》旧版。

王穉登（1535—1612年），字百谷，明文学家。先世江阴（一说武进）人，移居苏州。少有文名，十岁能诗，名满吴门。嘉靖末入太学，万历时曾召修国史。卒年七十八岁。其诗内容多写个人日常生活，风格接近公安派。

此书为明代散套小令。其以吴骚名集者，盖以其辞本于骚体，吟咏讴歌，地在三吴，因名其骚曰吴，以别于楚骚。故所录不尽吴人，新都杨升庵、宣城梅禹金等人之作亦为收入。

梦回青琐倚阑珊
恨积苍苔箱

霖亭殺傳書白

厓朴

怅
咎
复
鸿
濑
横
塘
相
並
飛

愁聞曲水流蒼徑

相思轉濃梅花枝上
雪祐融

《新校注古本西厢记》六卷　附图一卷　戏曲类

元王德信撰，明王骥德校注，明长洲钱谷（磬室、叔宝）绘，吴江汝文淑摹，黄应光刻。
明万历四十二年（1614）王伯良香雪居刊本。
西谛、国家图书馆、日本天理大学、日本内阁文库藏。

卷首冠单面图"崔娘遗照"一幅，署陈居中摹，21.2×13.7cm；文中附图二十幅，双面版式，21.2×27.4cm。

陈居中，南宋画家，嘉泰年间（1201—1204）画院待诏。

钱谷，字叔宝，号磐室，明代画家，长洲（今江苏吴县）人。版画插图尚绘有《诤痴符四种曲》、《盛明杂剧二集》及夏缘宗刻《西厢记考》（苏州刊本）。

汝文淑，又称汝太君，江苏吴县人，善画山水虫草，亦为著名女画家。

邀謝

寫怨

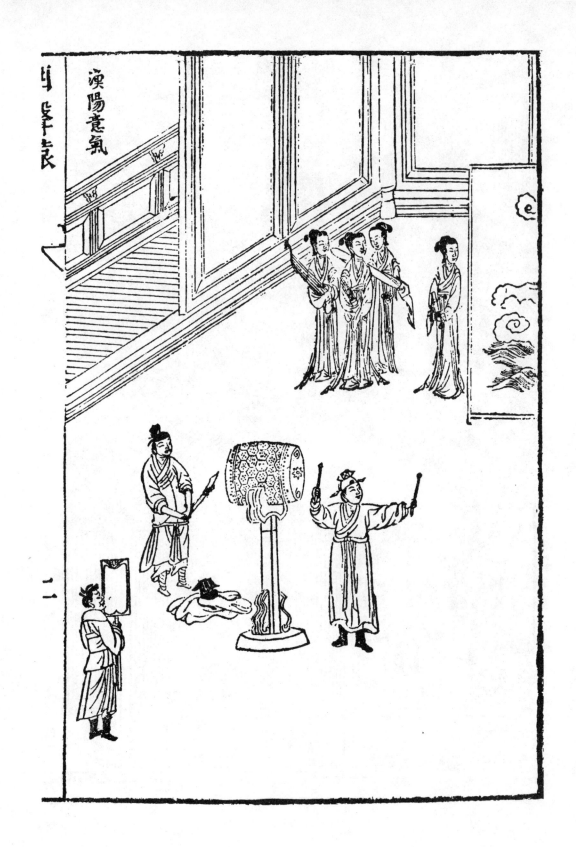

《四声猿》不分卷（四种） 戏曲类

明徐渭撰，袁宏道评，古歙汪修绘。
明万历四十二年（1614）钱塘钟氏刊本。
西谛藏。

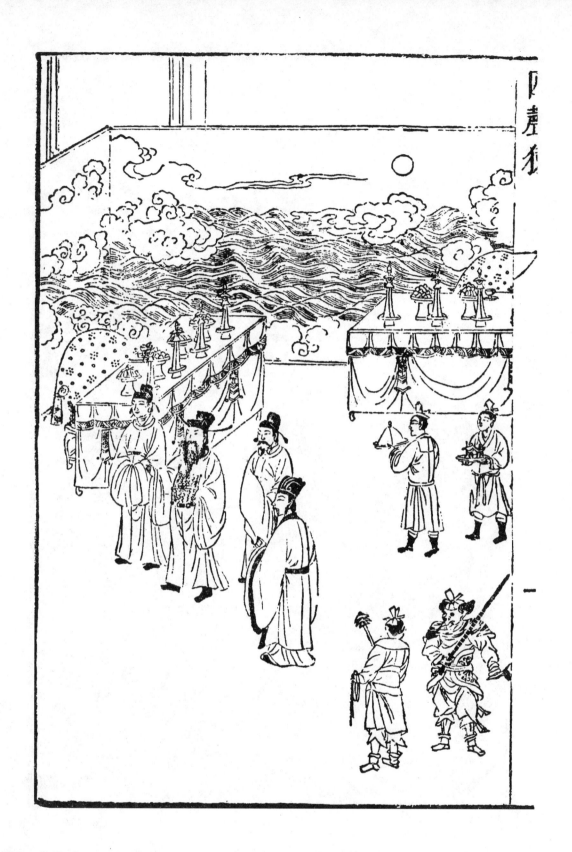

图四幅，双面版式，21.2×28cm。

汪修，歙县人，画史无传，尚见有《净慈寺志》插图。

《四声猿》即：

《狂古吏渔阳三弄》，演衡死后，阴司判官召来曹操鬼魂，衡半裸体骂曹。《玉禅师翠乡一梦》，演宋玉通和尚因被妓女红莲勾引，犯了色戒，转世为妓女柳翠，后得其师兄明月和尚引度，仍归佛道。《雌木兰替父从军》，演木兰女扮男装在边疆立功建业，十二年中无人知她是女子，最后功成回乡。《女状元辞凰得凤》，演五代黄崇嘏女扮男装，考中状元，为丞相所赏识，欲招为婿，黄将真情说出，丞相妻之为子妇。

斗峰嵐

三二

暮雨和门

二

秋風雁塞

玉樓春色
古歙汪修畫

《徐文长点改昆仑奴杂剧》一卷　二册　戏曲类

明梅鼎祚撰，徐文改订，黄应光刻。
明万历四十三年（1615）刘云龙刊本。
国家图书馆、浙江图书馆藏。
图四幅，双面版式，21×29cm。

前有古秦田水月题辞，版心下端题"贴藏"。

梅鼎祚（1549—1615），字禹金，号太一生、乐胜道人、无求居士等，安徽宣城人。著述多种，有杂剧数种如《玉合记》等，诗文有《梅禹金集》、小说有《才鬼记》、《清泥莲花记》。又辑有《历代文纪》、《汉魏八代诗乘》、《唐乐宛》、《古乐宛》等书。

此剧演唐代汾阳郭子仪，家有十院歌姬，其姬妾红绡与崔生相爱，崔生因无法与红绡结合，相思不已。崔仆昆仑奴摩勒身怀异术，深夜进入郭子仪府中，将红绡背至崔府，使其与崔生成婚。郭子仪知道后，推荐昆仑奴出任羽林郎，但昆仑奴不愿，反劝郭辞官修道。

《吴骚二集》四卷　二册　散曲选集

明张琦、王辉同编选。
明万历四十四年（1616）刊本。
湖南图书馆藏。
图二十幅，双面版式，20×27.2cm。
此本继王穉登后续为二集，首有万历丙辰灿花衲上人许当世叙。

綢繆懷抱

雯時雨過

雲消

執手叮嚀
兩下相囑

凄凄煖閣冰凝淚寒寒

廬齋影伴梅

《□□□□□□□橘浦记》二卷　戏曲类

明许自昌撰，题勾吴梅花墅编。
明万历四十四年（1616）武林刊《四十种曲》本。
日本东京大学、日本宫内厅书陵部藏。

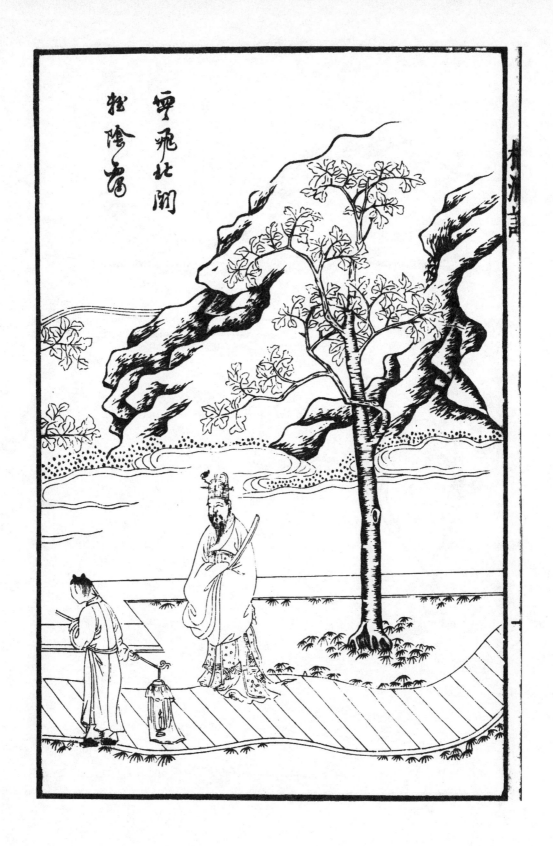

图五幅，双面版式。

此本风格颇近容与堂诸本插图。

根据唐李朝威传奇小说《柳毅传》改编，情节与元杂剧《柳毅传书》同。着重写龙女的报恩，并添出柳毅曾有恩于白龟、猿猴和蛇，这些动物也都来报恩，以及柳毅曾救过丘伯性命，而反陷害柳毅以求富贵的情节，用以讽刺忘恩负义的人不如禽兽。

倚柳亭傳

偏

黄雲漫〻
陰霾嶽

《牡丹亭还魂记》二卷　二册　戏曲类

明汤显祖撰，黄应淳、黄吉甫（德修）、黄一凤（鸣岐）、黄一楷、黄德新、黄端甫、黄翔甫及程子美、季迪
等刻。
明万历四十五年（1617）武林七峰草堂刊本。
西谛、重庆图书馆、台湾藏。

图四十幅，单面版式，20×14cm。

此本有万历二十五年（1597）序，被疑为原刊本，但以黄氏刻工来考证，当刊于万历后期，插图作风与顾曲斋《元人杂剧选》相近。

此书别有明末怀德堂刊本、槐堂九我堂刊本，清乾隆年间冰丝馆刊本及清晖阁刊本，图均出自此本。此外，明万历朱氏玉海堂刊本《牡丹亭还魂记》，图亦与此本同。两者孰为这套版画祖本，尚待考证。

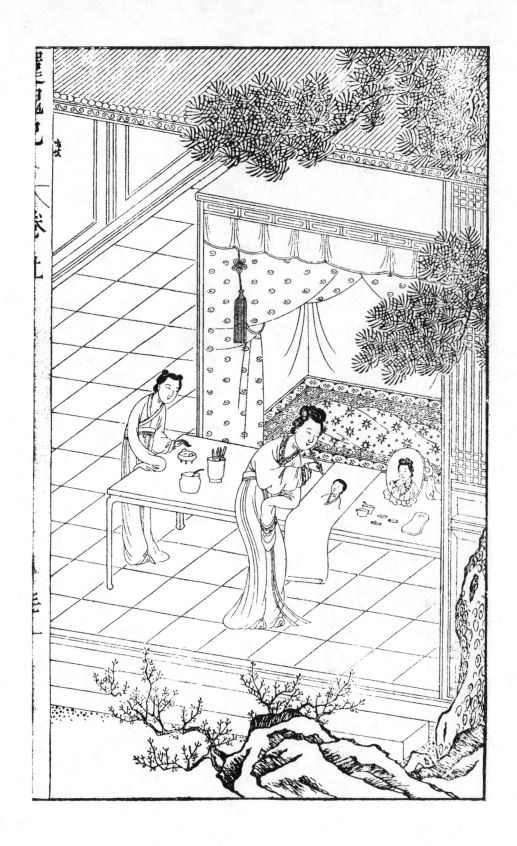

此剧演南宋时南安太守杜宝延师陈最良教女丽娘读经书，丽娘感到封建礼法的拘束，在侍女春香的怂恿下，游园散闷，梦中与书生柳梦梅相爱，醒后感伤病死。三年后，柳梦梅到南安养病，拾到丽娘自画像，深为爱慕，朝夕对画呼唤，丽娘鬼魂与柳相见，并复生与柳结为夫妇。最后以柳中状元，丽娘也得封赠为结。

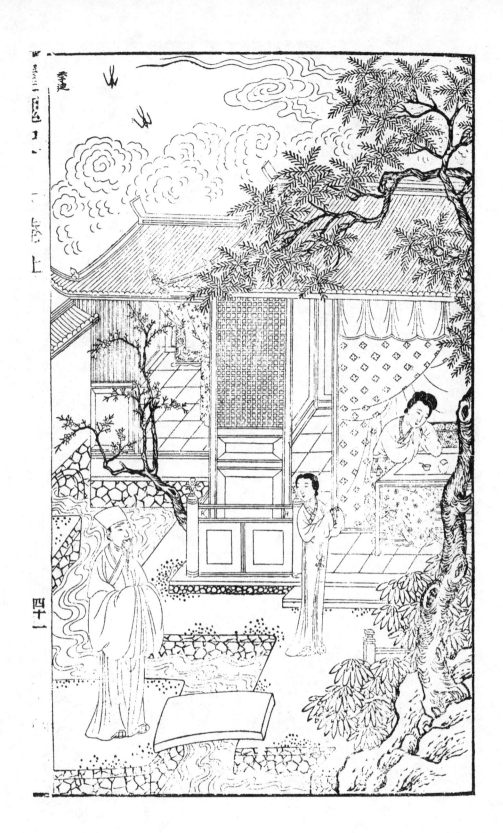

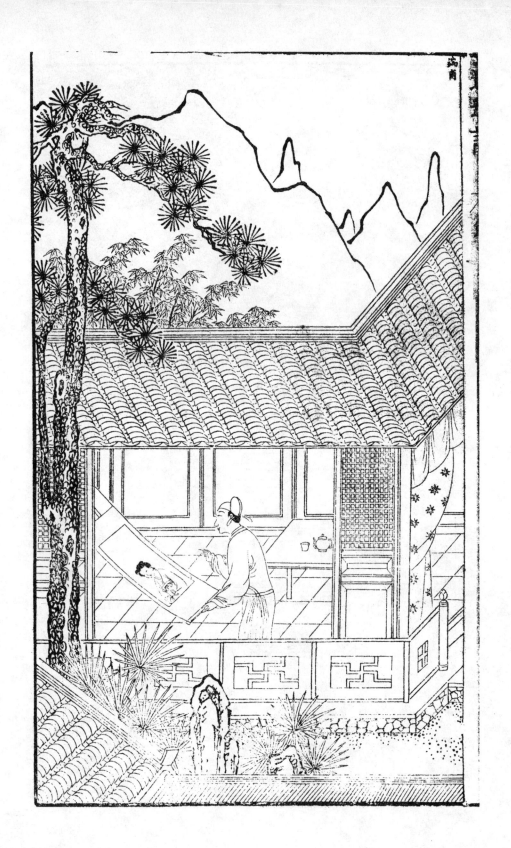

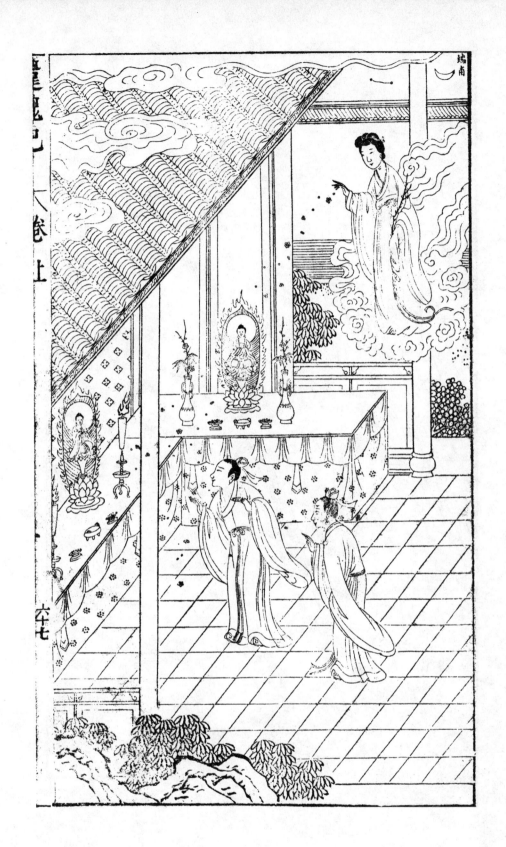

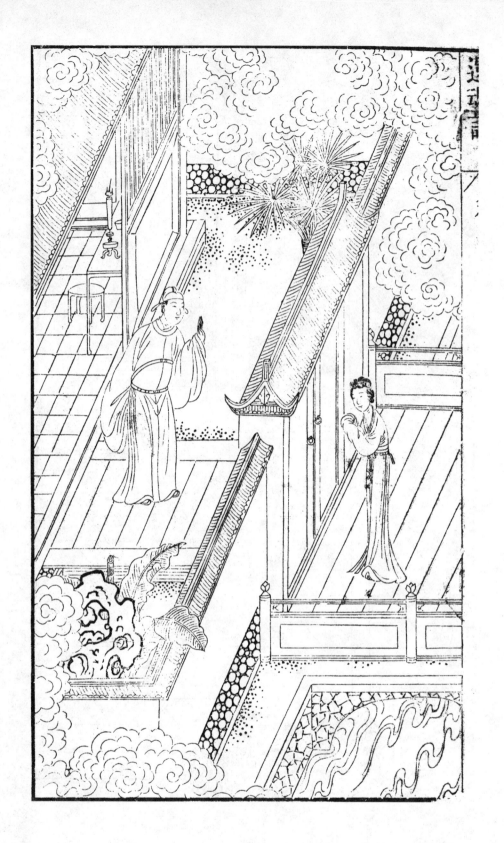

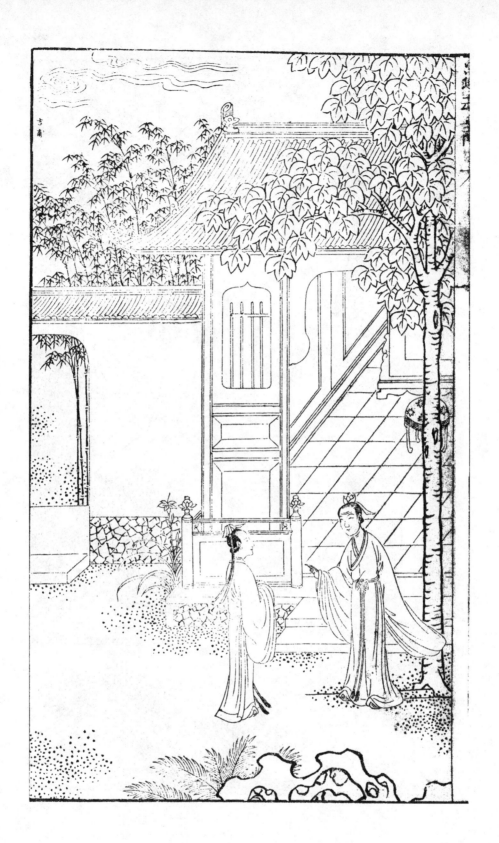

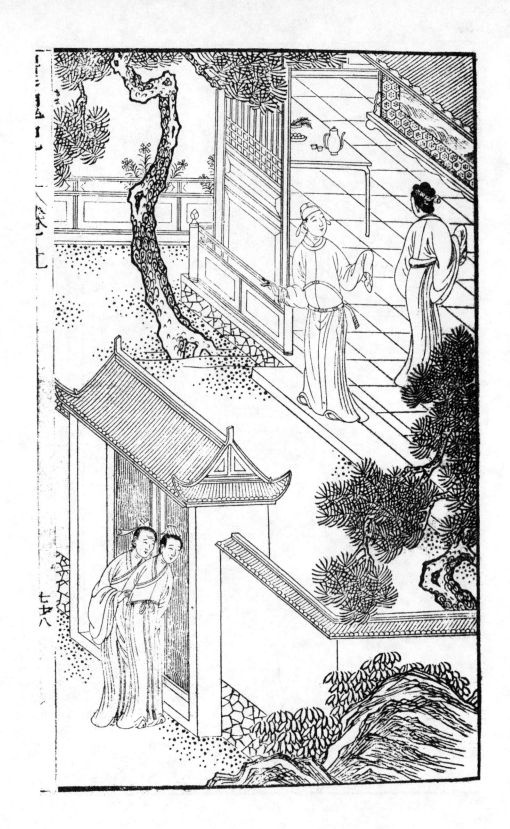

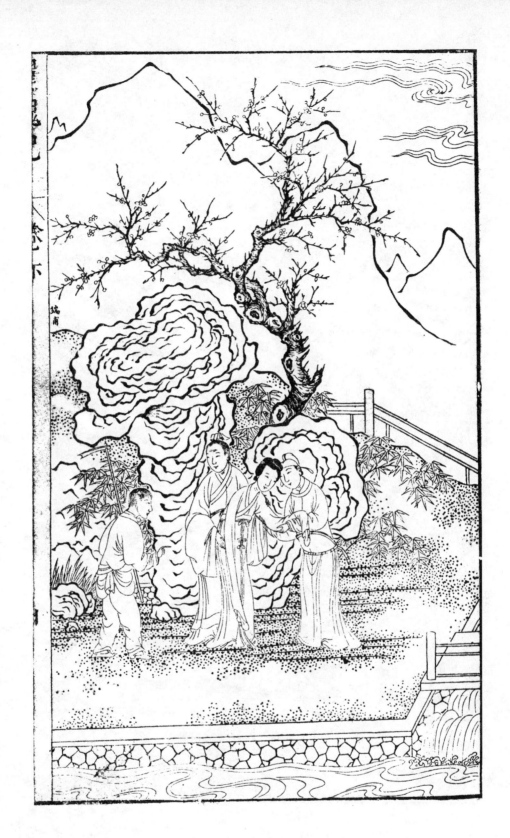

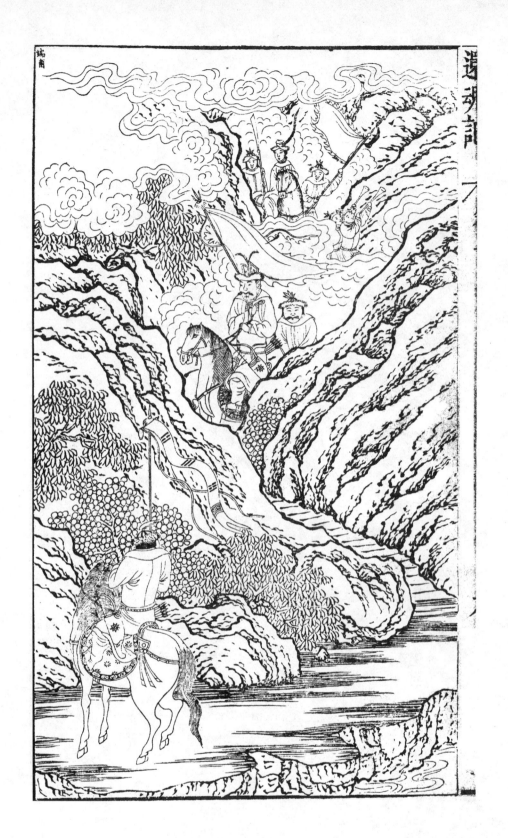

《精选点板昆调十部集乐府先春》 三卷　五册　散曲类

明陈继儒辑，黄应光、黄端甫刻。
明万历年间（约1607—1619）徽郡谢少连校刊本。
西谛藏。

图八幅，双面版式，19.3×25.6cm。

《黄氏宗谱》载黄应光迁杭州，此本当刊于杭州。

陈继儒，字仲醇，一字眉公，江苏松江人，与同郡董其昌齐名，工诗文词，兼能绘事。

此书为散曲选集，分首、上、下三卷。首卷收套数二十，上卷收套数六十五，下卷收套数五十七。其中俞羡长、姜凤阿、郑翰卿、宋射皮等十余家曲，均较罕见。

《青楼韵语》 四卷　四册　散曲类

明朱元亮、张梦征辑，张梦征绘图，黄一彬、黄桂芳（应秋）、黄端甫刻。
明万历四十六年（1618）杭州刊本。
西谛、国家图书馆藏。
图十二幅，双面版式，20.2×24.6cm。

懒上载花舡
月仙
卷归明月渡

十日

黄继芳刻

张氏"凡例"称:"图画仿龙眠,松雪诸家,岂云遽工。然刻本多谬称仿笔,以诬古人,不佞所不敢也。"郑应台序称:"梦征少年,胸次何似,所以晋唐宋元之师法无不具,山形水性,夭态乔技,人群物类无不骇,淋漓笔下,绝于今而尚于古也。"

张梦征,字锡兰,仁和(杭州)人,与同邑徐元玠分绘《东西天目山志》插图,为明代插图名家。韵语卷一页四至五面一幅与《大雅堂杂剧》插图之一全同,故疑为张梦征所绘。徽州插图名手黄应澄在《状元图考》中极推崇张梦征。

此书为散曲集,辑录晋、南齐、梁、隋、唐、宋、元、明约一百八十名古代名妓的诗词韵语共五百余首。

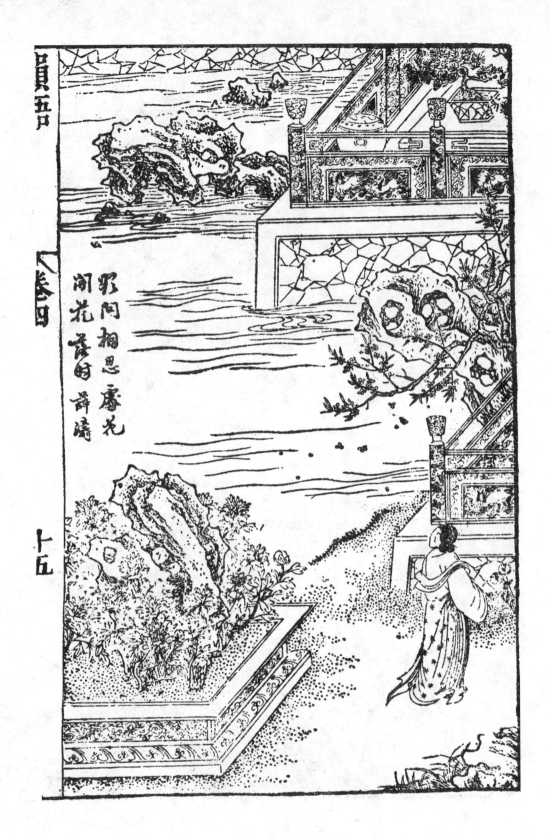

隔花相思賞花
閒花謝的薛濤

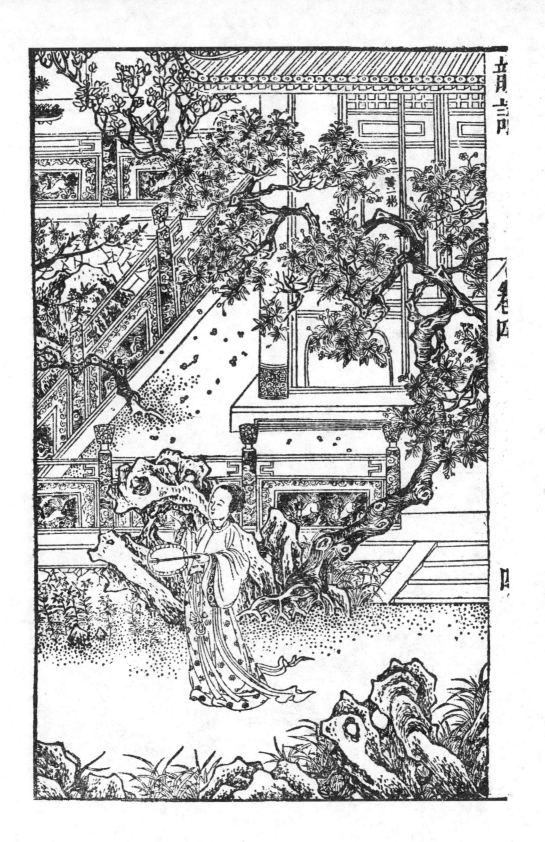

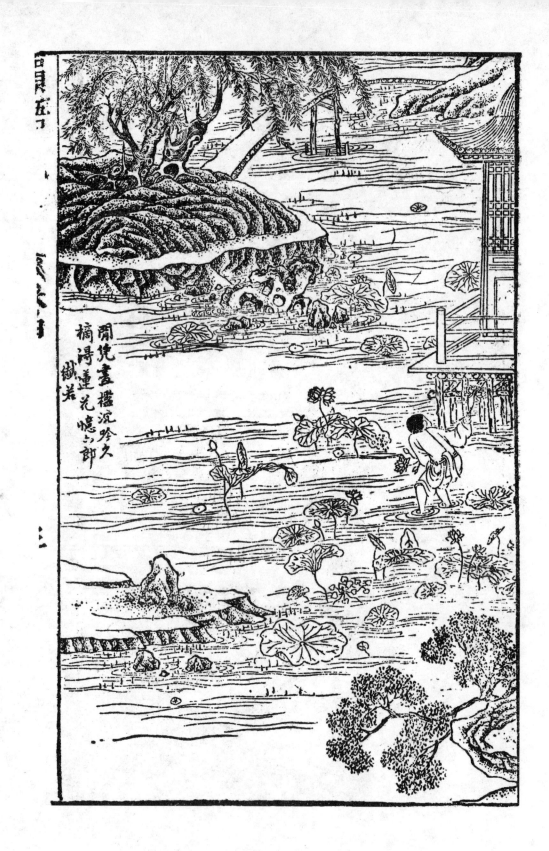

閒倚畫檻沉吟久
摘得蓮花憶六郎
織若

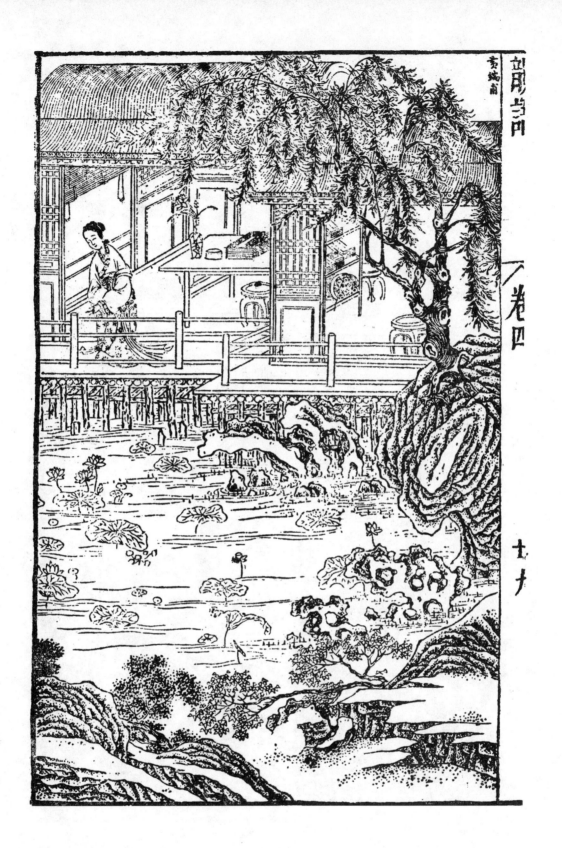

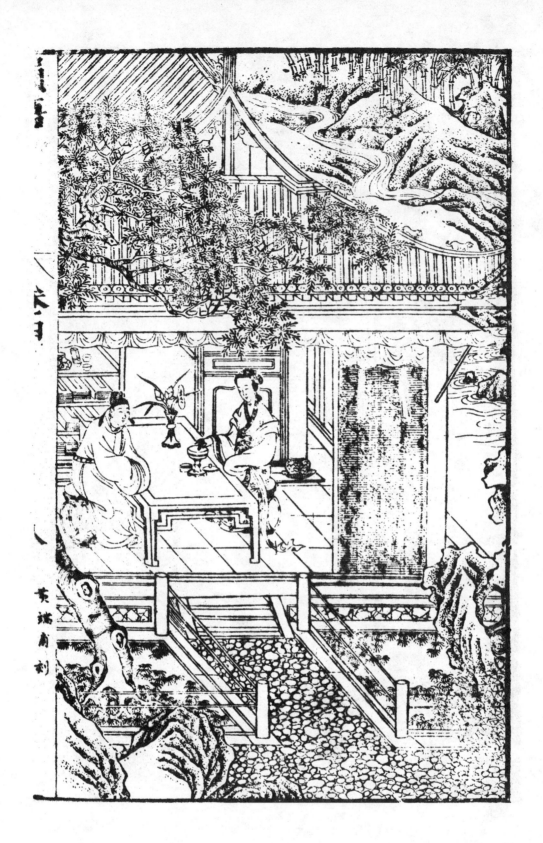

書來雕梁落
雁泥屏山香
爱烛奎貌
文珠

《柳浪馆批评玉茗堂紫钗记》二卷　戏曲类

明汤显祖撰，柳浪馆评，李士达绘。
明刊本。
日本京大学文学部藏。
图双面版式，19.8×13.3cm。

笙歌世界酒
樓臺雞踏蓮
花萬樹開

李士达，号仰槐（亦作仰怀），吴县（苏州）人。万历二年（1574）进士，善画人物、山水。

故事本唐人蒋防小说《霍小玉传》，略谓霍小玉与李益于元宵夜相逢，小玉遗钗定情，因鲍四娘之穿针引线，得成夫妇。李益因随军出征远行，为河西节度使参军，卢太尉欲以女嫁之，故设疑计，使李益误以为小玉改嫁他人。小玉因守志不再接客，又思夫成病，变卖家资已尽，境况至惨；后得黄衫豪客仗义相助，使李益小玉重会，疑虑消释、夫妻团圆。

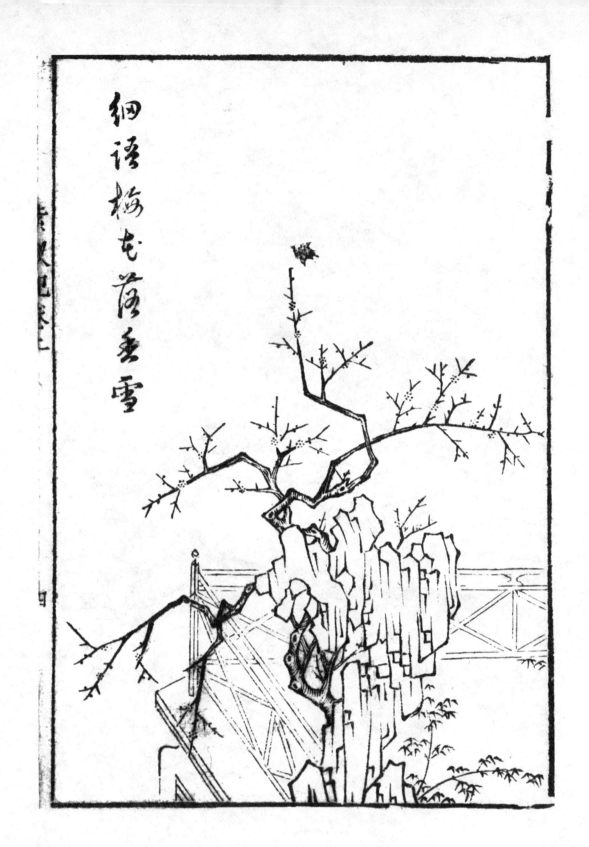

細語梅邊落瓊雪

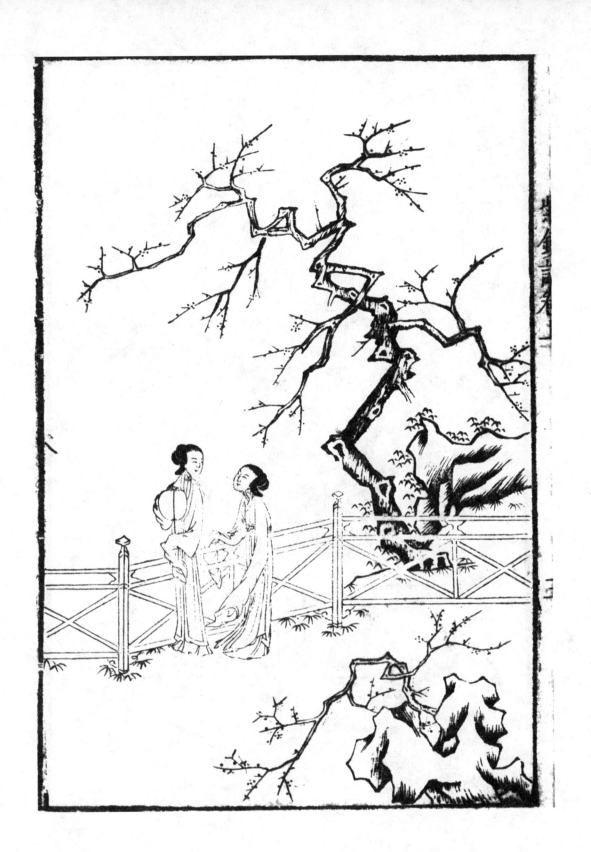

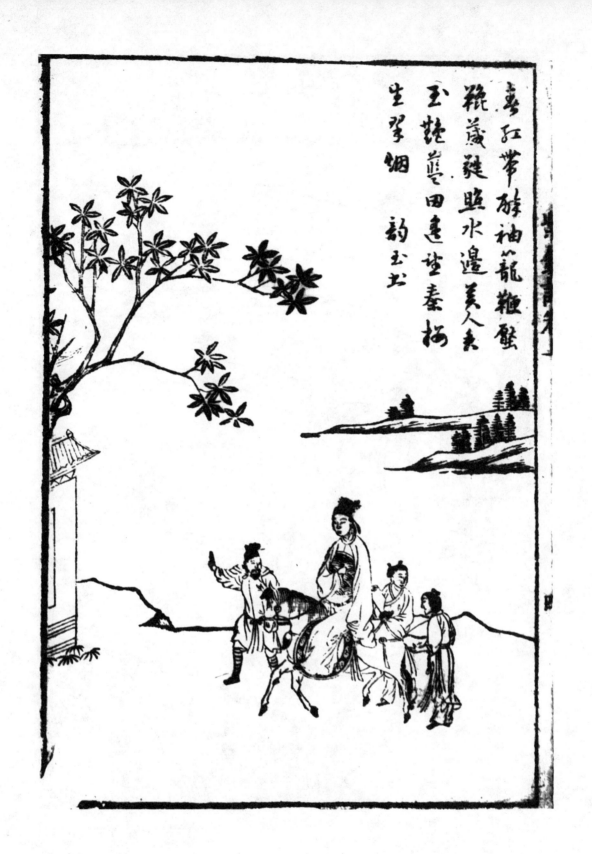

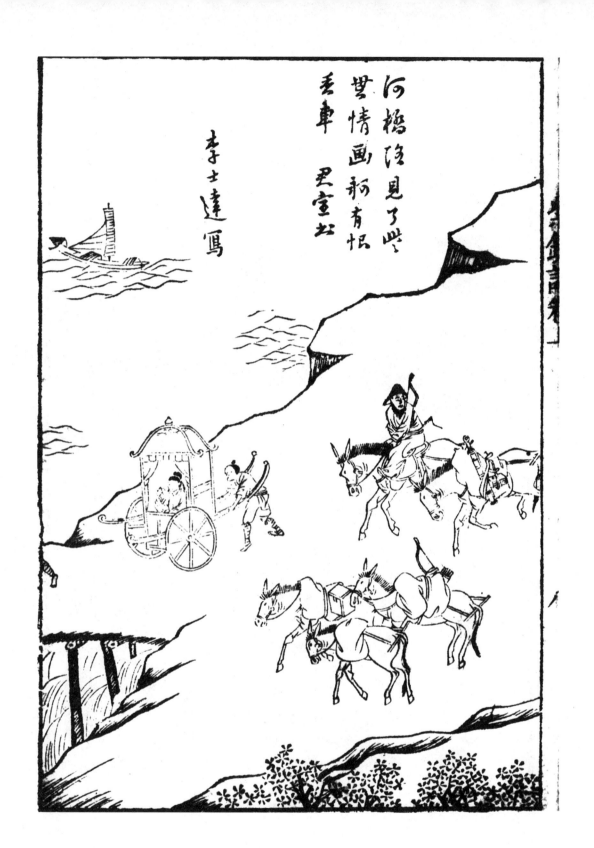

河橋路上見了些
豐情畫船有恨
毛車 呈呈此

李士達寫

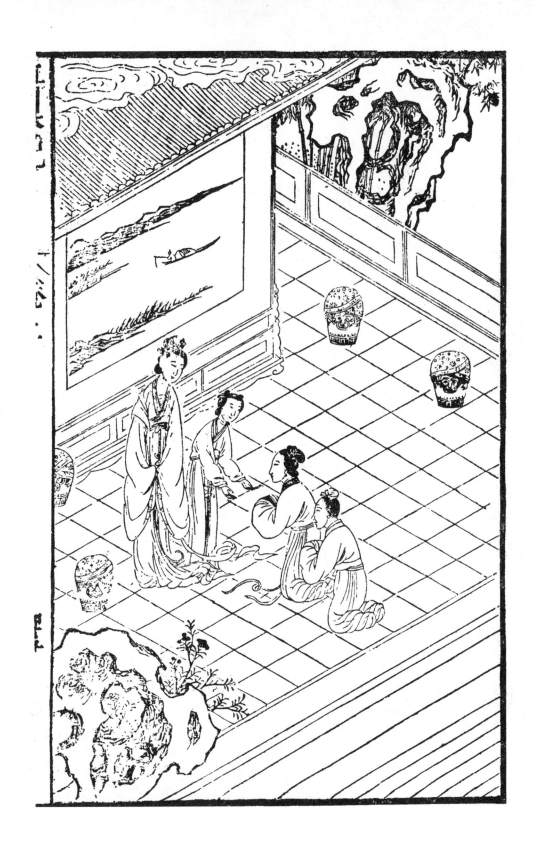

《新刻赵状元三错认红梨记》 二卷　戏曲类

明徐复祚撰。
明万历年间范律之校刊本。
西谛、国家图书馆藏。

图单面版式，20×13cm。

徐复祚（1560—1630），原名笃儒，字阳初，改字讷川，别署破悭道人、洛诵生等，晚号三家村老。常熟（今属江苏）人。明代昆腔繁盛时期的戏曲作家。

此剧根据元杂剧《谢金莲诗酒红梨花》发展而成。剧演北宋末年书生赵汝州与妓女谢素秋的离合故事，鞭挞了祸国殃民，破坏赵、谢爱情的权奸王黼。同时，剧中增加了宋金交兵、人民遭受战争苦难的描写。

《修文记》二卷　戏曲类

明屠隆撰。
明万历年间刊本。
傅惜华藏。

图单面版式，18×11cm。

屠隆，字长隆，又字纬真，号赤水，浙江鄞县人，著作甚多。

此剧演蒙曜与其妻韩神姬、女湘灵、子玉枢、玉璇一家行善，后湘灵成仙，册为玉帝修文仙史，家以修文阁供养湘灵，湘灵又助全家得成正果。

《月露音》四卷　八册　散曲选集

题明沛国凌虚子（朱凤章）辑。
明万历年间静常斋刊本。
大连图书馆藏。

内封面刊题"出相校正无羌"（右上小字），"月露音"（中大字），"静常斋藏板不许翻刻"（左下）。内封面右下有一朱文长方木记："杭城丰乐桥三官巷口李衙刊发每部纹银捌钱如有翻刻千里究治"。

图七十六幅，单面版式，21×12.8cm。

所附插图数量多且精致，作风与《元曲选》插图相近。

全书摘录明人传奇散曲220余出及少量戏文，所有作品，只录曲辞，不录科白。按各出内容编排，并标以"庄"、"骚"、"愤"、"乐"四集。《凡例》中说明其取意："庄取其正大，骚取其潇洒，愤以定庄骚哀切之情，乐以摹庄骚钦畅之会。"

傍渚蘋汀樹
把来轻卸

家鄉又迢望
一江雲樹

急裁書報復
粘樓

湖簾波平開鏡看
吾釣磯手偏狂

《小瀛洲十老社会诗图》 六卷 十老小传一卷 图一卷 二册 诗文集类

明钱儒谷、钟祖述辑，陈询绘，清初古吴申于燕临，黄应光刻。
明万历四十一年（1613）海宁刊本。
西谛藏。

十页连式，21.2×14.6cm（单面尺寸）。

海宁，今浙江省海宁内。

此本有嘉靖二十一年（1542）徐咸尝集十老人于小瀛洲宴集赋诗，并请陈询绘十老集会图。后出版十老诗集时，将画卷缩刻附卷首。十老者朱朴、徐泰、钟梁、钱琦、吴昂。陈鉴、刘锐、陈瀛、徐咸、陆永瑛，皆一时名流。此图写照，人物传神，别具一格。

沉黑江明妃青塚恨

《元人百种曲》一百种　戏曲类

明吴兴臧懋循改订，黄应光、黄礼卿、黄端甫刻。
明万历四十四年（1616）武林翻刻本。
西谛、傅惜华、四川图书馆、日本大阪大学、日本蓬左文库藏。

图单面版式，20.5×12.6cm。

图中只署仿某某笔，不记仿绘人姓名。右上角标图（曲）目，作风一致。

二十八页刊"黄礼卿"，三十页刊"黄端甫"。此书有雕虫馆臧氏原刊本。

臧懋循（？—1621），字晋叔，号顾渚，吴兴人，万历进士，官南京国子监博士，离职后寓金陵，室名负苞堂。改订《元曲选》及《玉茗堂四梦》。臧懋循亦以雕虫馆名义刻书。

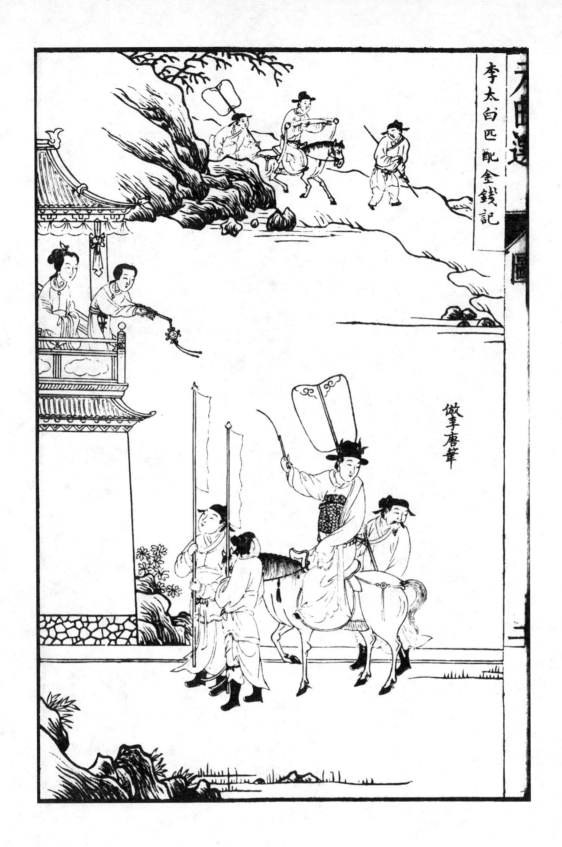

此书为杂剧选集。收录元代杂剧九十四种，明代杂剧六种，总计一百种，故名。全书一百卷，分十集，每集十卷。每卷一本杂剧。收录了关汉卿《感天动地窦娥冤》、《赵盼儿风月救风尘》、白朴《唐明皇秋夜梧桐雨》、《裴少俊墙头马上》、马致远《破幽梦孤雁汉宫秋》、秦简夫《东堂老劝破家子弟》、李文蔚《同乐院燕青博鱼》等众多作家的名剧，故影响很大，对元代杂剧的传播起了重要的作用。

金閶客觧品鳳凰蕭

温太真玉鏡臺

倣吳雅筆

東嶽廟夫妻占玉玦

相國寺公孫合汗衫

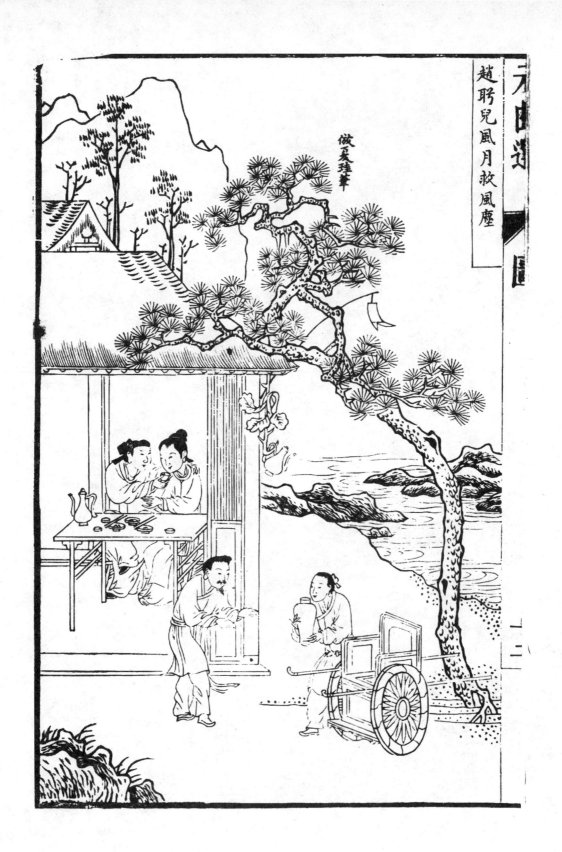

趙聆兒風月救風塵

做爱埵筆

《顾曲斋元人杂剧选》简称《古杂剧》 二十种 十册 戏曲类

明顾曲斋主人（王骥德）编，黄德新（原明）、黄德修（吉甫）、黄一凤（鸣岐）、黄一彬、黄应秋（桂芳）、
黄言（守言）、黄庭芳、黄端甫、黄翔甫同刻。
明万历四十七年（1619）顾曲斋刊本。
国家图书馆，上海图书馆均著藏，不全，合计二十种。

图单面版式，20.3×13.2cm。

此本收杂剧二十种，每种插图三幅或四幅，版心上端镌（图）目，下端镌"顾曲斋藏版"。图版绘刻均极精工，人物秀俊，景色不苟，线条挺拔，刀锋犀利。

王骥德，字伯良，号方诸生，浙江会稽人。精于曲学，著有《曲律》。

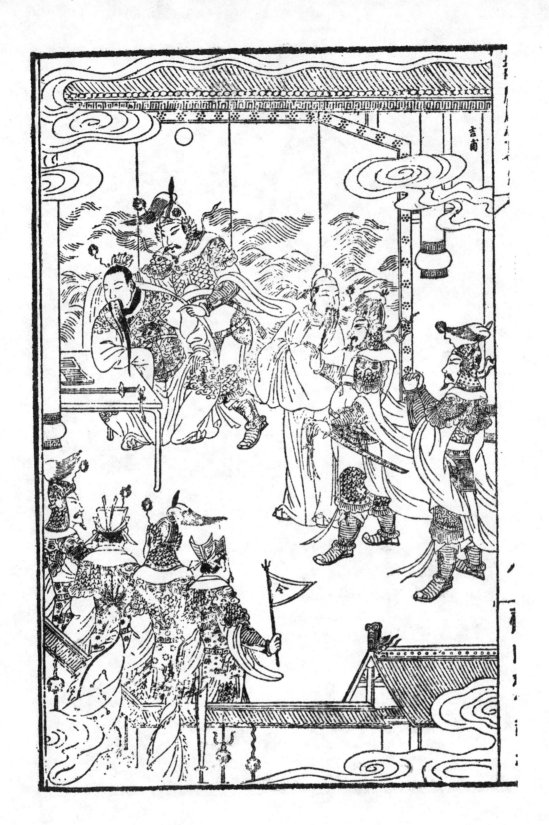

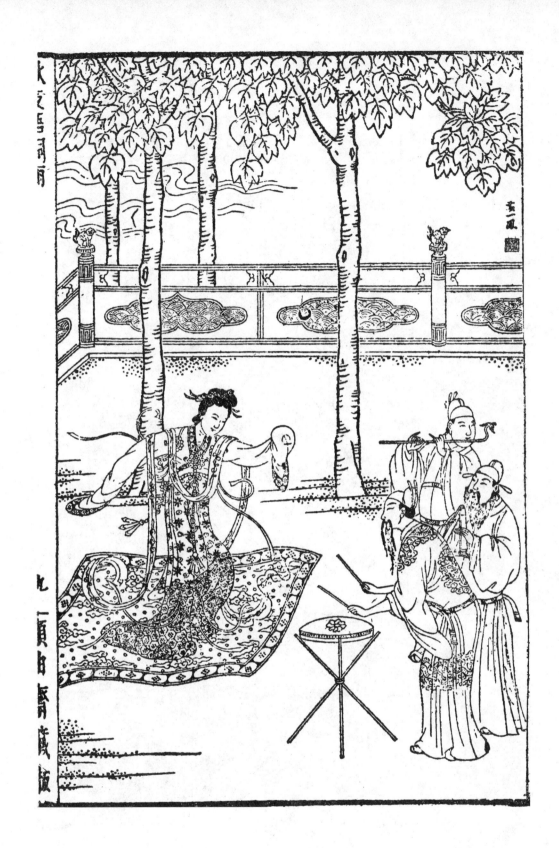

《西湖游览志》二十二卷　《志余》二十六卷　地理类

钱塘田汝成辑撰。
武林郭之屏绘。
明万历四十七年（1619）商浚继锦堂刊本。
浙江图书馆藏。

图二十幅，单、双面版式，22.6×14cm。

内封面刊："新口西湖游览志"（大字），"商衙继锦堂藏板"（中小字），"武林读书坊藏板记"（左下朱文）。

第一图题"武林郭之屏写"。

前有"西湖游览志叙"，署"钱唐田汝成撰，嘉靖二十六年冬十一月"。

麹院風荷

兩峯挿雲

十四

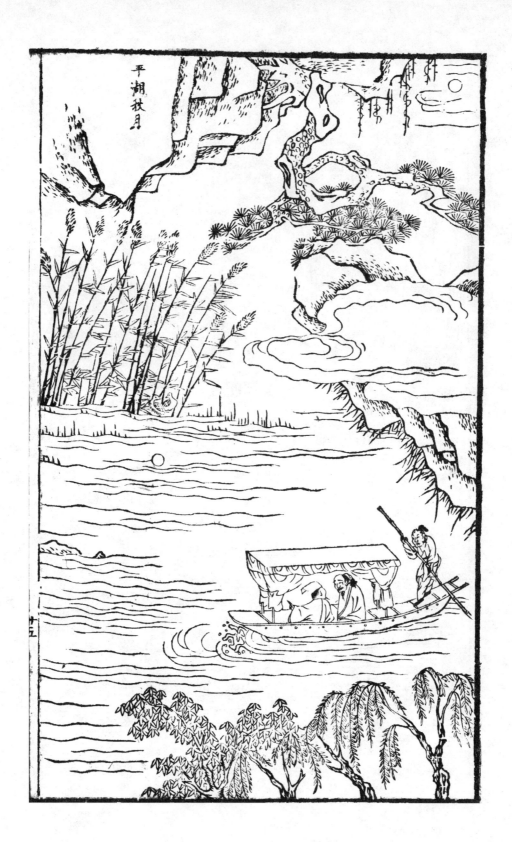

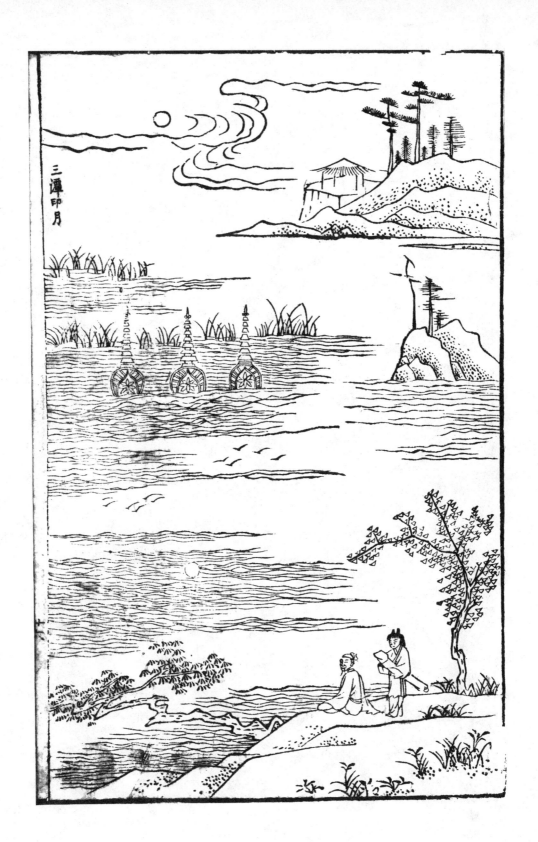

三潭印月

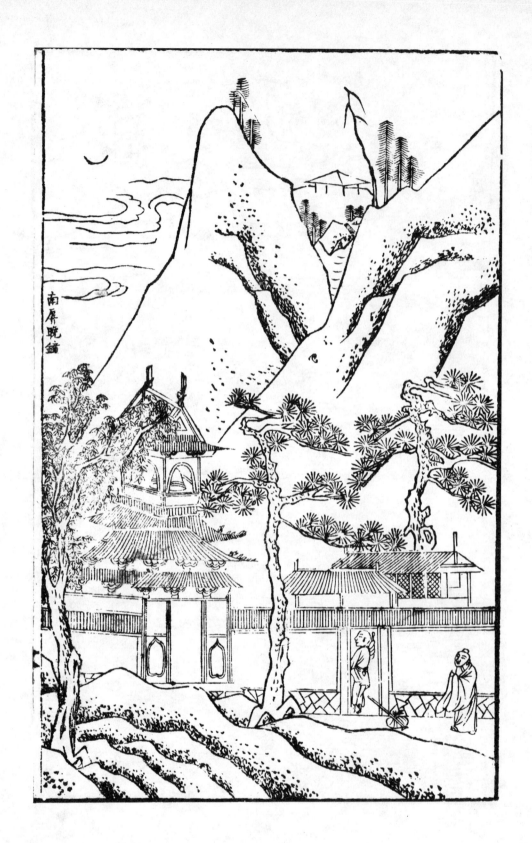

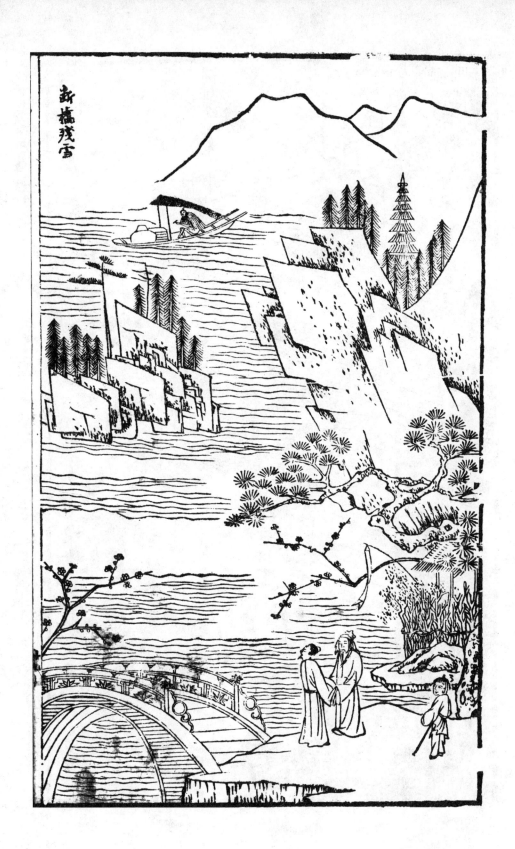

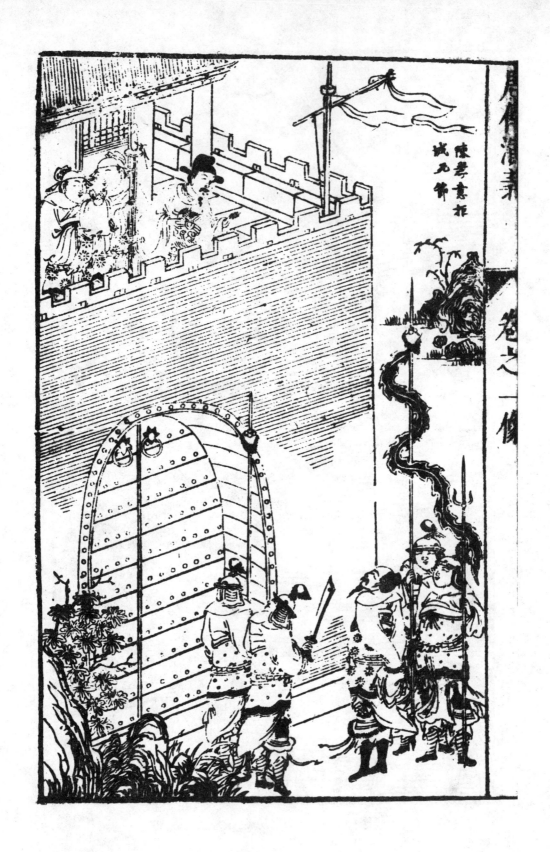

《新刊徐文长先生批评唐传演义》又题《隋唐演义》八卷　九十节　首一卷　小说类

明熊大木撰，徐渭评。
明万历四十七年（1619）藏珠馆本。
日本内阁文库藏。

图六十四幅，单面版式。

此本卷首有序，末署"万历庚申四十八年（1620）秋仲钱塘黄士京二冯父题"，目录之后有"新刻徐文长先生评唐传演义总纪"，卷一署"武林藏珠馆绣梓"，版心题"批评唐传演义"。

此本首都图书馆有藏本，亦著录为万历武林书坊刊本，存图七十九幅。

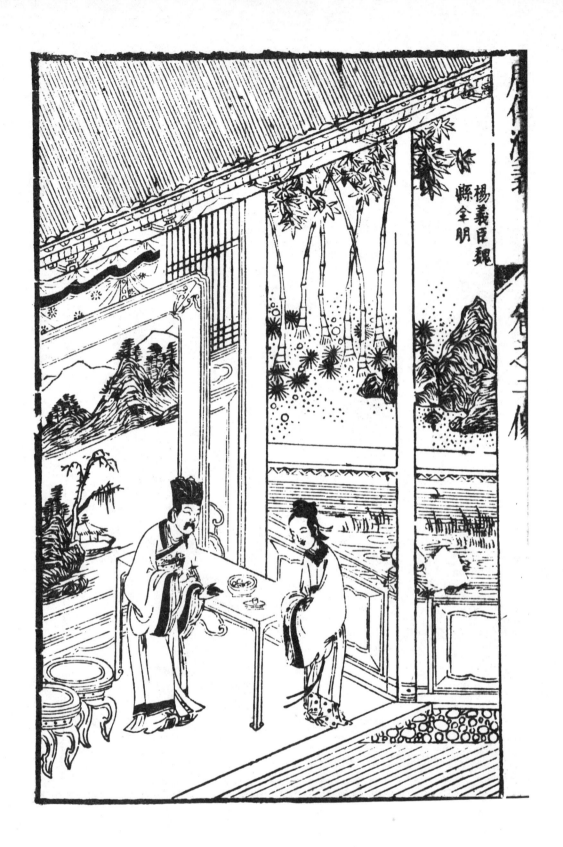

李
靖
軍
中
用
火
計

秦叔寶鐗
打淤泥
林

秦王乘夜覽栢壁

《集雅斋画谱》不分卷　八种　画谱类

明黄凤池辑印，蔡冲寰、孙继先等绘，刘次泉、汪士珩、刘素明刻。
明万历至天启年间刊本。
日本东京大学、日本内阁文库藏。

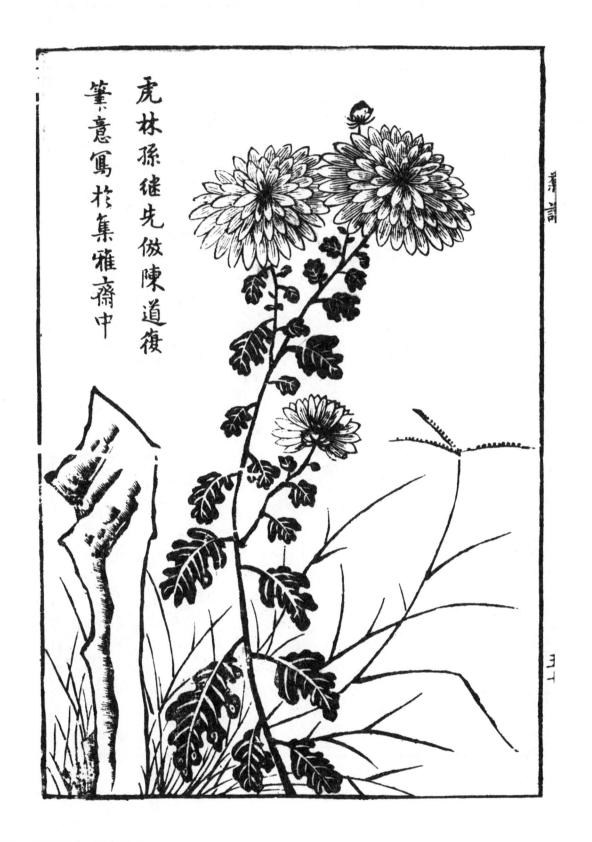

虎林孫繼先倣陳道復
筆意寫於集雅齋中

图单、双面版式，单面尺寸27.3×18.3cm。

黄氏于天启年间将其自刻六种合并为八种，以"集雅斋藏板"印行。

黄氏辑印《集雅斋画谱》八种本为：

①《唐解元仿古今画谱》，又名《唐六如画谱》，一卷。传唐寅摹绘，实出曹义（有光）、陈裸、宋旭等人手笔。计四十八幅，山水、花鸟、人物、走兽都有。单面版式，明万历年间武林金氏清绘斋原刊本。

②《张白云名公扇谱》，一卷。孙克弘、陈淳、文震孟、吴炳、曹有光、李羽侯、陆士仁、米万钟、陶成等绘，张成龙选辑。计四十八幅，有山水、花鸟、人物等。双面版式，万历武林金氏原刊本。

摹辑者张白云，字成龙，河南大梁人。《画髓元诠》称其"临摹古画，好诸家山水，久而弥化，细密精工，笔力高古，又善作白描人物"。

③《五言唐诗画谱》，一卷。蔡冲寰绘，刘次泉刻。每图后有明人书五言唐诗一首，共五十幅，绘刻均极精工，颇具圆润之致。单面版式，万历集雅斋原刊本。

④《七言唐诗画谱》，一卷。蔡冲寰、（唐世贞）绘，刘次泉等刻。卷末有钱塘林之盛撰跋。图五十幅，单面版式，每图后有明人书七言唐诗一首，万历集雅斋原刊本。

⑤《六言唐诗画谱》，又题《唐诗六言画谱》。此谱目录与诗画不合，诗图两全者四十页，四十至五十页有诗无图，并多出唐诗八首，图中不见绘刻人题款，或仍系蔡、刘等所为。图单面版式，万历集雅斋原刊本。

⑥《梅竹兰石四谱》。虎林孙继先（摹）绘。收梅竹兰石图一百幅。单面版式，每面一幅，万历末集雅斋原刊本。

⑦《木本花鸟谱》，前图，后为明人书花名及说明文字。图与目录有不合处，实收四十四种。单面版式，天启元年（1621）集雅斋原刊本。

⑧《草本花诗谱》。单面。收牡丹及鸡冠花七十二种。前图，后明人书花名种类、形状及种植法说明文字。单面版式，天启元年（1621）集雅斋原刊本。

后两谱为黄凤池对景写生之作。别有汪士珩镌图本，与原本小有出入，雕镂亦甚精工。

八种画谱绘刻精工，诗书画合一，堪称三绝。

做李以正筆意

做李以正筆意

倣天馳筆意

《新镌绣像批评韩湘子全传》三十卷　图一卷　小说类

明杨尔曾撰，武林泰和仙客评。
明天启三年（1623）武林人文聚藏版。
日本京都大学文学部、日本宫内厅书陵部藏。

图三十幅，单面版式，20×13.7cm。

此书为明后期佛道类小说。叙述韩湘子"修行成道"以及度化叔父韩愈等人的故事。小说的来源可以从三个方面看：一个是传统文学历史以及传说中有关韩湘子的材料；二是道家的经典；第三就是佛传故事对小说情节直接或间接的影响。

卓
沐
手
儀

唱
道
情
稀

漱
動
衆

湘子假形傳館主

卓目子象

七

退之祈雪上南
嶽

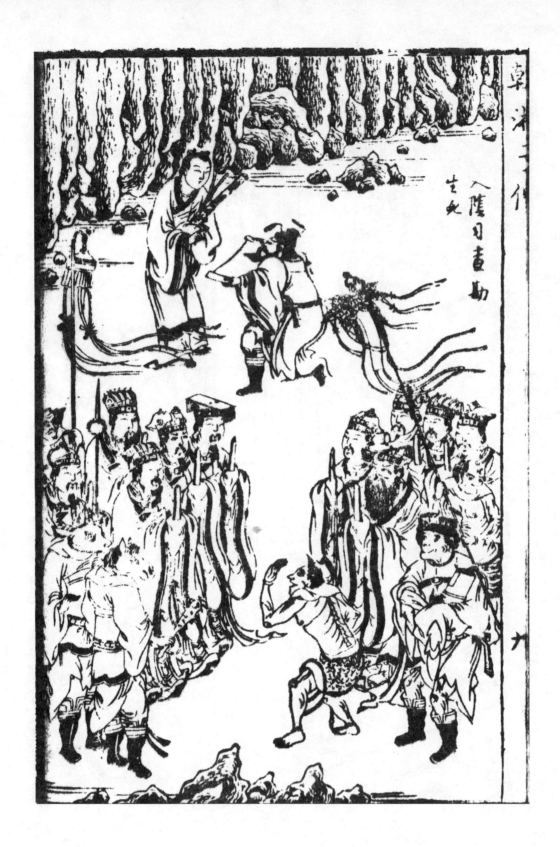

常
目
子
象

人
熊
默
韩
清
羣
遇
嶺

《新镌批评出像通俗奇侠禅真逸史》八集　四十回　小说类

明清溪道人方汝浩撰，心心仙侣等评订，洪国良刻。
明天启年间刊本。
图单面版式，20×13.3cm。

清溪道人即方汝浩，明洛阳人，寓居杭州。除本书外，尚有《东度记》、《禅真后史》等小说行世。心心仙侣即夏履先，明杭州书坊主人，

此书写南北朝时事。书中人物，如高欢、高澄、侯景、丁和、萧正德、谢举、朱异、和士开等，都史有其人；而薛举、杜伏威、张善相都是著名将领，新、旧《唐书》都有传；只有澹然、钟守净是虚构的，书前半部写南北朝事大致参照史实，后半部写杜伏威等人事，与史实有较大距离。大致说来，本书可算作历史演义小说的变种。

《彩笔情辞》十二卷　词曲类

明张栩辑，古歙黄君倩刻。
明天启四年（1624）刊本。
日本东京大学东洋文化研究所藏。
图十二幅，双面版式，20.5cm×25cm。

卷首张栩自序称："图画俱名笔仿古，细摩词意。数日始成一幅。后觅良工，精密雕镂，神情绵邈，景物灿彰。"所绘山光水色，屋宇树石及人物器用，皆潇洒绵密，摇曳多姿。情境交融，意味浓郁。

张栩，武林人，集散曲情辞二百余首。

刻工黄君倩尚刻有《水浒叶子》，清咸丰间肖山名手蔡照初在《列仙酒牌》题记中，对君倩及黄子立均推重。

此书为词曲类，集套数二百余套，小令三百余阕，皆文人之情词。

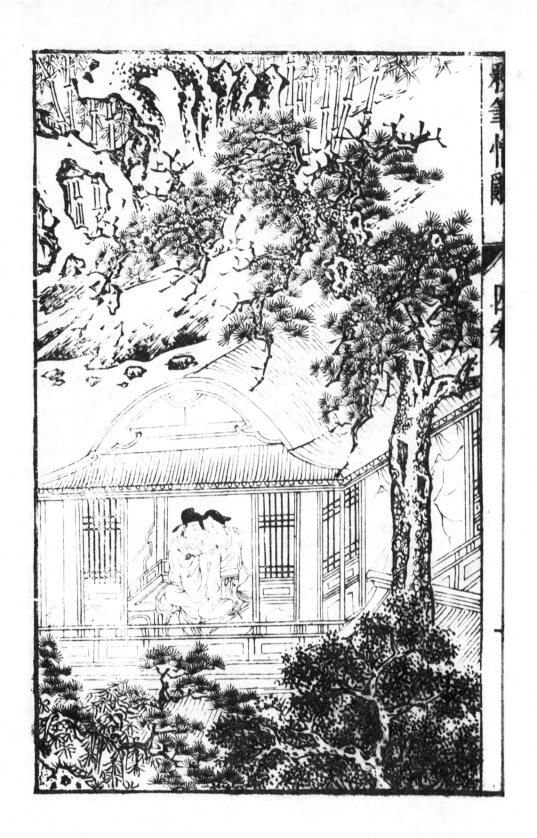

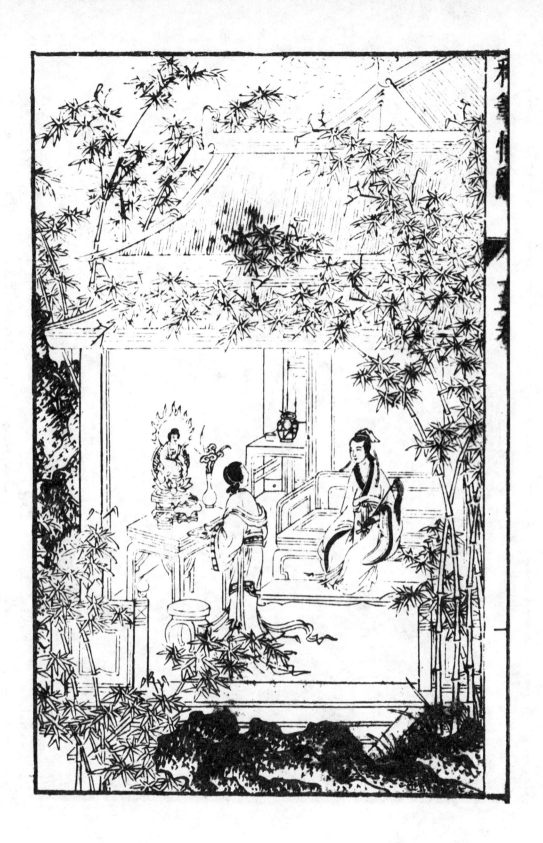

《筹海图编》十三卷　七册

明胡宗宪撰。扉页题"新安少宝胡宗宪编辑，茅鹿门先生鉴定"。
明天启四年（1624）胡氏重刊本。
浙江图书馆藏。
图单面版式，20×14.5cm。

此本有嘉靖四十一年（1562）胡宗宪刊本。嘉靖本写者皆杭州人，似刻于杭州。书为黑口本，口下署白文黄氏或徽州他姓刻工黄锐、黄铄、黄钺等数十人。

参加缮写的刊署有：布政司吏沈应天、施孝、孙子良、孙子真、沈世周、郭智、杭州府吏陈言、陈应元、仁和县吏叶维贤等人。

此书记明代抵御倭寇事。以嘉靖时事为主，上溯明初及明以前中日交通情况。首列沿海和日本地图、日本事略，继以分省御倭事宜并列年表、寇踪图谱，再次记述重大战役与遇难者事迹，而终以经略。对于用兵、城守、剿抚、互市等，均有详细记载。附有沿海布防形势及战船、武器等详图。

八槳船式 但可供哨探之用不能擊賊

沙船式

《东西天目山志》 地理类

张梦征、徐元玠绘。
明天启四年（1624）刊本。
南京图书馆、西谛藏。

图单面版式，24×14.5cm。

点画精严，雕镂精巧。此本插图工致绵密，是山志中的上乘之作。

徐元玠，杭州人，善画山水，修东西天目山志，与张同绘此本。

天目山，在浙江临安县西北五十里，与潜县接界，海拔1500米，分东西两支，双峰雄峙，耸入云表。为浙江省山水之主脉，相传峰巅各有一池，左右相望，故称天目。山有两目，在临安者称为东目，在潜县者称为西目。

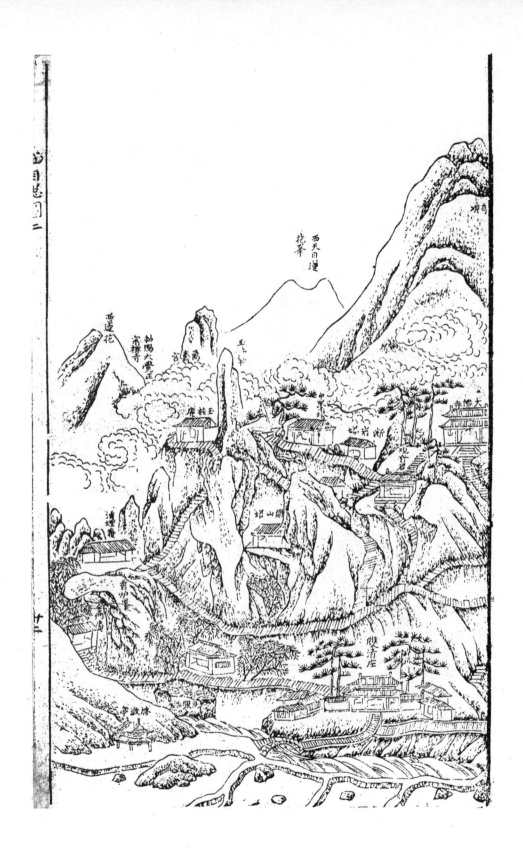

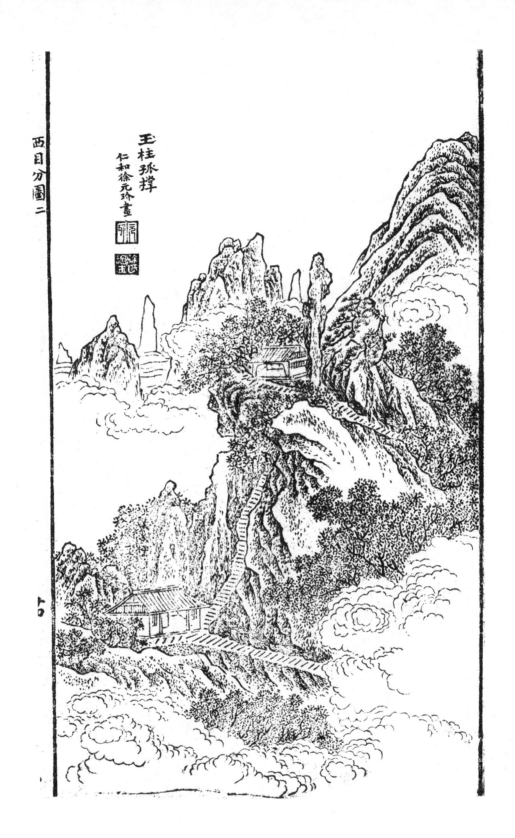

玉柱孤撑

仁和徐元玠畫

西目分圖二

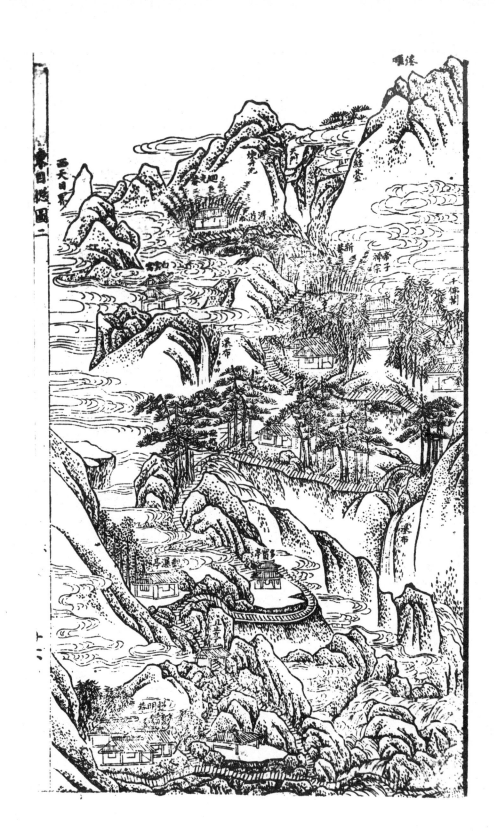

《碧沙剧》（《碧沙笼》）一卷 戏曲类

萧山来集之撰。
明天启七年（1627）武林刊本。

图双面版式，18.5×26.4cm。

绘刻生动，极具功力，刀刻绵密，风致婉约。

来集之，明末浙江萧山人。著有《挑灯剧》、《碧沙笼》杂剧。

此剧演唐代王播少年孤而贫寒，在扬州惠照寺木兰院攻读，随僧斋食。僧厌之，改饭后击钟，播不得食，被激愤而攻读更苦。后显贵，出镇扬州，寺僧惶恐，将播所题诗以碧沙笼护之。

《挑灯剧》 戏曲类

萧山来集之撰。
明天启七年（1627）武林刊本。
图双面版式。
风格与《碧沙剧》同。

顛蕖□湖上亭臺
高聳□水邊樓閣

《玉茗堂批评红梅记》二卷　二册　戏曲类

明周朝俊撰，汤显祖评，郭卓然刻。
明天启年间刊本。
浙江图书馆藏。

图双面版式，21×28cm。

郭卓然，旌德人，明末来往于苏杭刻工。

此剧演钱塘秀才裴舜卿与李慧娘生死相恋，以及裴舜卿与卢昭容之间悲欢离合终成眷属的故事。

日永慵無添繡
線天晴湖上浣
春紗

娟娟明月射回廊

尼尼輕紅怨夕陽

輕輕的把銅環閃

閑莰莰光將金蓮步

挰

繡榻書

秋空雁影派
硬色融之度

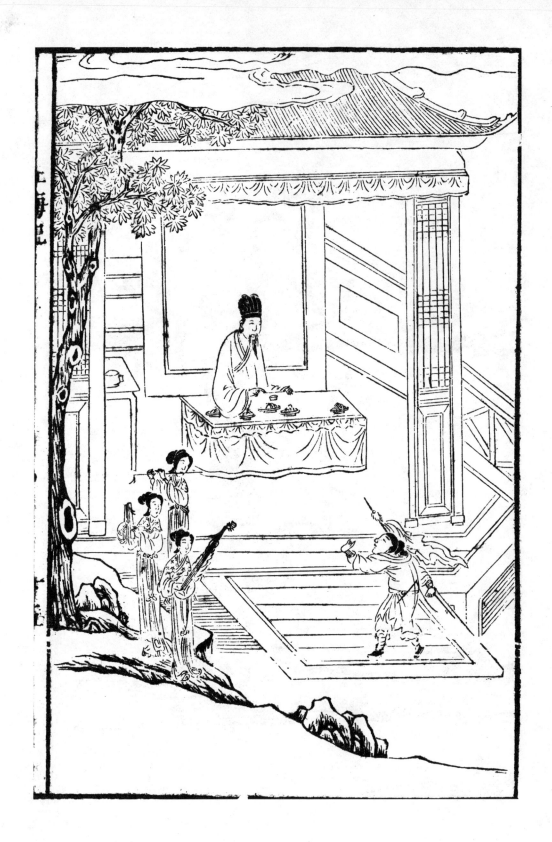

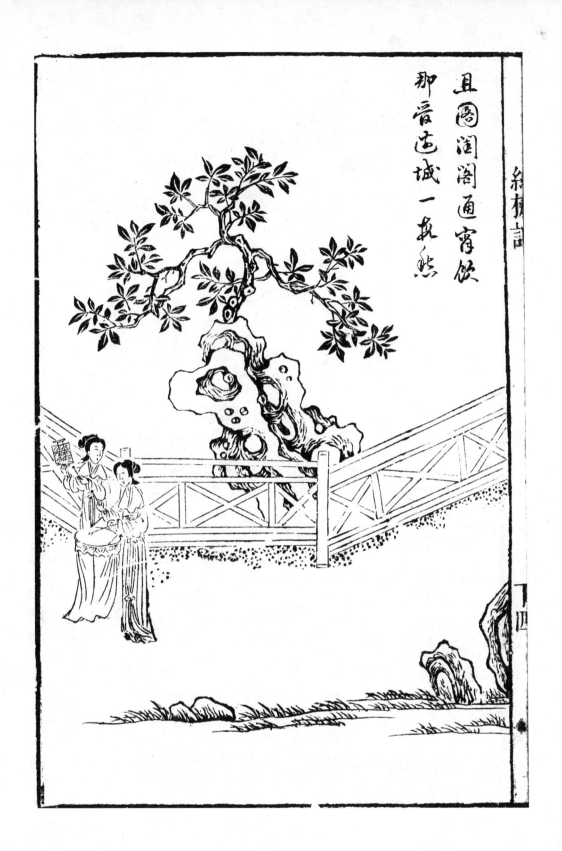

且圖閤閤通宵飲
卻嘗遠城一畝然

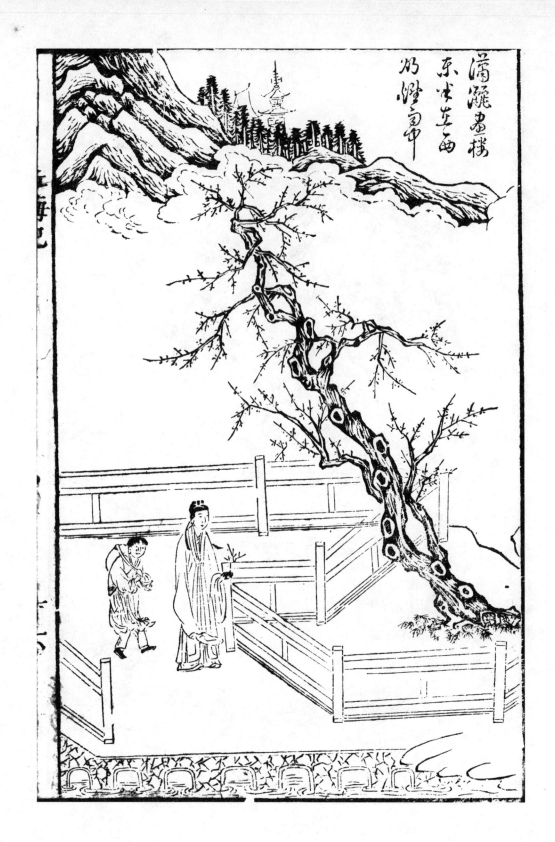

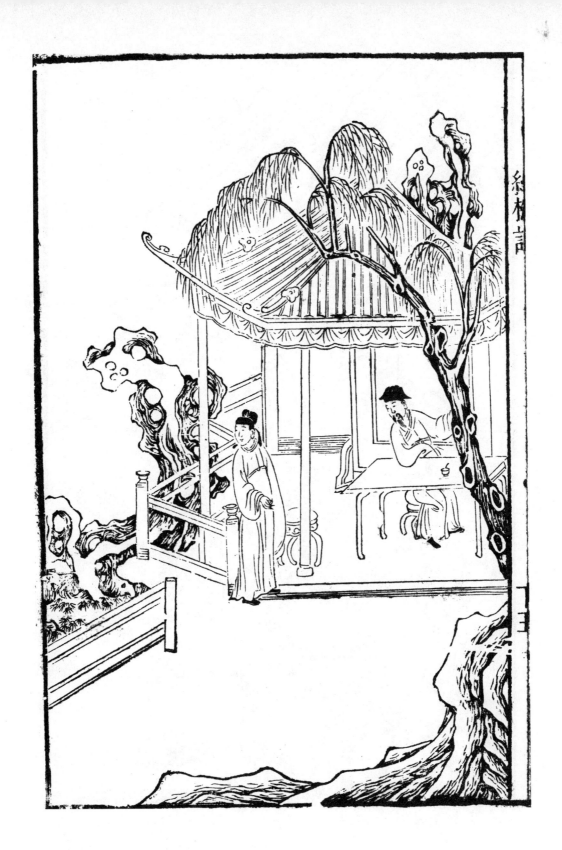

中庭閒淡丹牟
闕一陣風來燈
美影

《玉茗堂批评异梦记》二卷 四册 戏曲类

明王元寿撰，汤显祖评。
明天启年间刊本。

图双面版式，20.2×26.8cm。

剧作者王元寿，字伯彭，别署西湖居士、西湖主人、西湖隐士，生卒不详，疑为杭州人。所作传奇有六种行世，如《郁轮袍》、《灵犀锦》、《诗赋盟》、《明月环》、《金细合》及此本。除《异梦记》之外，其他五种有明崇祯刊《白雪斋五种曲》本。

策马奏飞一
骑烟云湿画
衣

《镌于少保萃忠传》别题《旌功萃忠录》 十卷　七十回　小说类

题"钱塘孙高明卿父纂述，檇李沈国元飞仲父批评"。
明天启年间刊本。
浙江图书馆藏。

图四十幅，单面，21×13cm。

孙高亮，字明卿，又字怀石，号有恒子，钱塘人。

此书是一部以于谦一生的事迹为主线，并集历史演义、神魔小说和传记文学而成的新的小说形式。

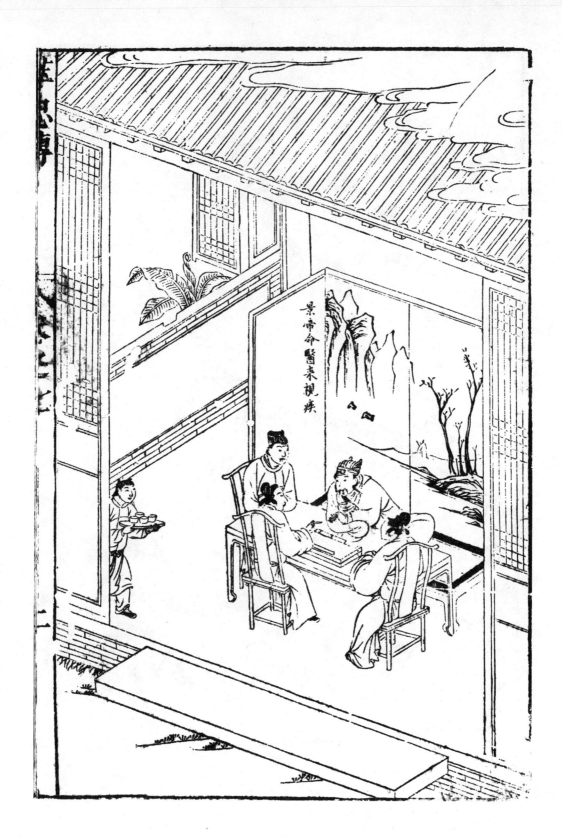

武清家妖邪
避正

帝懲諫疾視燒歷

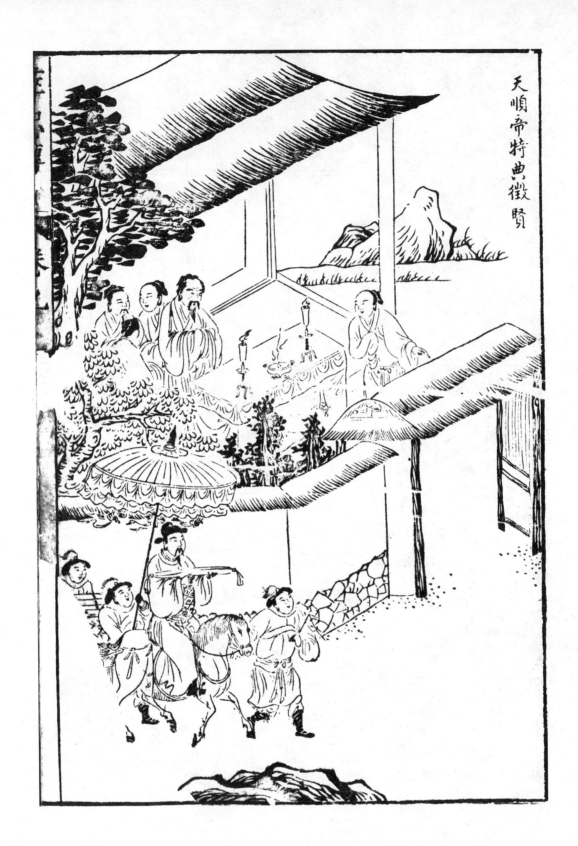

天順帝特典徵賢

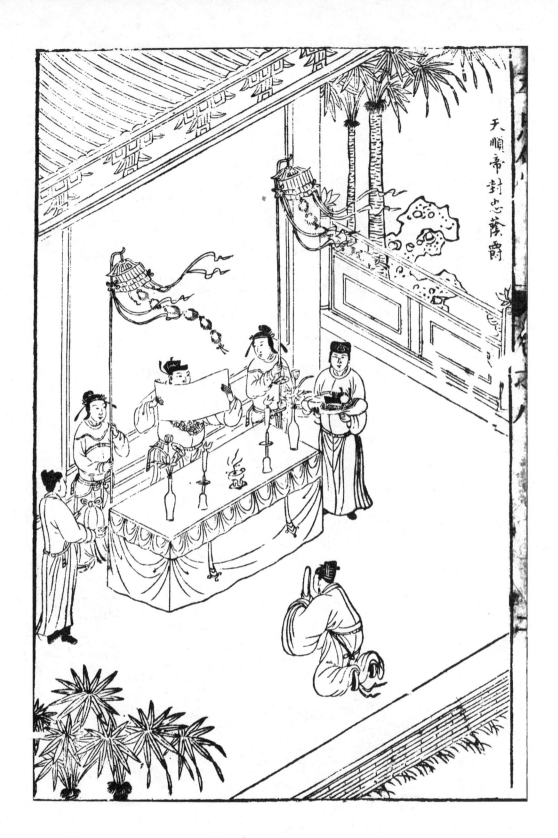

天順帝對忠藎爵

《镜湖游览志》五卷　五册　地理类

陈树功撰。
明天启七年（1672）刊本。
图十二幅，双面版式，21×26.6cm。
镜湖又鉴湖，位于绍兴东郊，周围三百五十余里，隐秀萧远，隽永可喜。

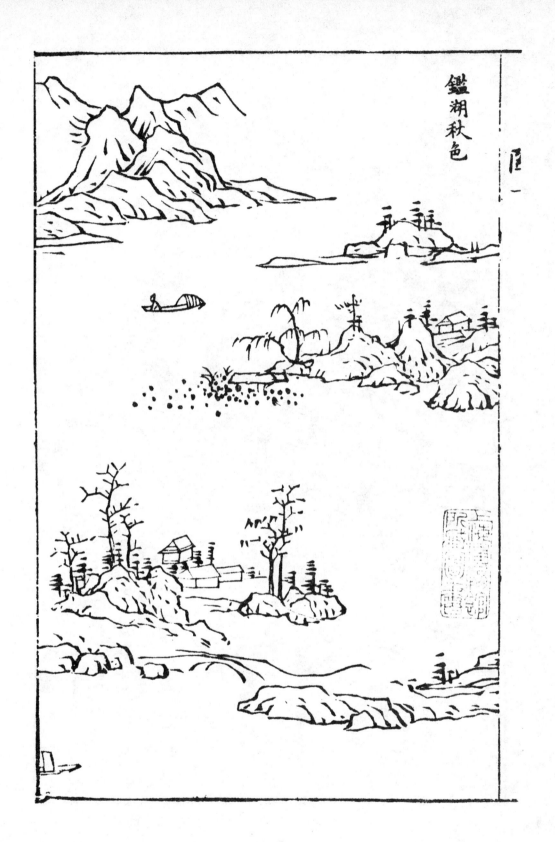

鑑湖秋色

爐峯烟雨

四口

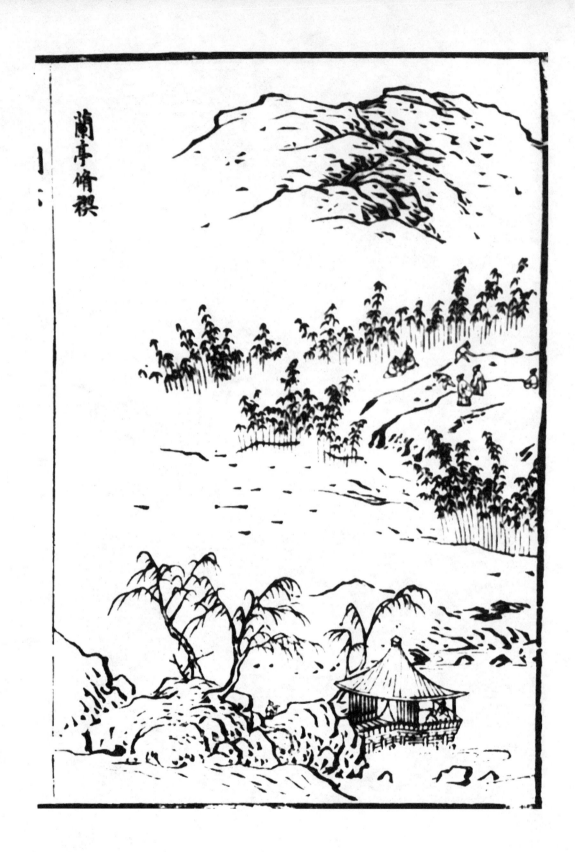

蘭亭脩禊

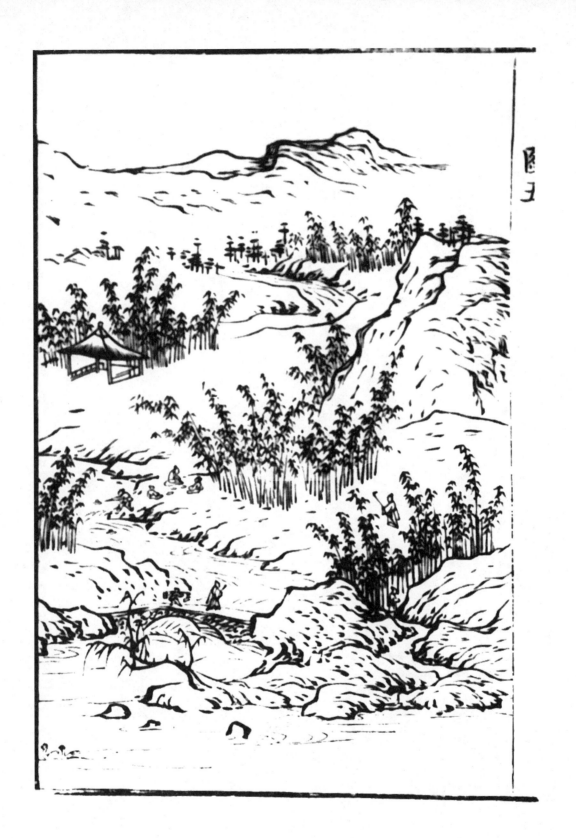